趣味 妙語如珠 成語接龍 進化版

潛力非凡 04

妙語如珠：趣味成語接龍進化版

編著　陳凡君
責任編輯　王捷安
內文排版　王國卿
封面設計　林鈺恆

出版者　培育文化事業有限公司
信箱　yungjiuh@ms45.hinet.net
地址　新北市汐止區大同路3段194號9樓之1
電話　（02）8647-3663
傳真　（02）8674-3660
劃撥帳號　18669219
CVS代理　美璟文化有限公司
TEL／(02)27239968
FAX／(02)27239668

總經銷：永續圖書有限公司

永續圖書線上購物網
www.foreverbooks.com.tw

法律顧問　方圓法律事務所　涂成樞律師
出版日期　2019年09月

國家圖書館出版品預行編目資料

妙語如珠：趣味成語接龍進化版 ／ 陳凡君編著.
-- 初版. -- 新北市：培育文化，民108.09
面；　公分. --（潛力非凡；04）
ISBN 978-986-97393-9-9（平裝）
1. 益智遊戲　2.成語
997.4　　　　　　　　108011238

CONTENTS

Part

1

妙語如珠
成語接龍

成語接龍 1

百計千方→方頤大口→口耳相傳→傳譽古今→

今昔之感→感人肺肝→肝膽照人→人命關天→

天末涼風→風花雪月→月滿花香→香消玉損→

損兵折將→將門虎子→子母相權→權能區分→

分工整合→合而為一→一步登天→天奪之魄→

魄散魂飛→飛蒼走黃→黃粱一夢→夢筆生花→

花天酒地→地北天南

百計千方：想盡一切辦法。亦作「千方百計」「千方萬計」。

方頤大口：方頤，下巴方正。形容人相貌堂堂。

口耳相傳：口說耳聽地往下傳授。

傳譽古今：自古至今為人所傳誦讚譽。

今昔之感：從眼前的現狀回憶過去的情境。多表示對世事的感慨。

感人肺肝：情境使人深受感動。

肝膽照人：比喻赤誠相待。亦作「肝膽相照」。

人命關天：關天，比喻關係重大。指有關人命的事情，關係極重大。

天末涼風：杜甫因秋風起，而思念被流放遠方的李白。後用以比喻因觸景生情，而思念故人。

風花雪月：四時景色。亦比喻風流場所中的女子或男女歡愛的行為。

月滿花香：明月正圓，百花飄香。係指良辰美景。

香消玉損：比喻年輕美麗女子死亡。亦作「香消玉沈」。

損兵折將：損，損失。軍士和將領都遭到損失。指打了敗仗。

將門虎子：將門，世代為將的人家。將相家門培養出來的強健子弟。比喻父輩有才能，子孫身手不凡。亦指後生子弟不辱門庭。

子母相權：貨幣輕重相權後，即以一種為標準，定出其它貨幣的交換率。引申為互相調劑。

權能區分：將國家的政治大權，分為政權與治權。人民有充分的政權，以直接管理國事；政府有充分的治權，以治理全國事務。

分工整合：即專業化，儘可能的把通用零件，集中到同一個生產單位，以達到最經濟的生產規模，發揮最大產能。

合而為一：把散亂的事物合在一起。

一步登天：比喻突然達到極高的地位或境界。

天奪之魄：上天奪走魂魄。比喻人將死亡或遭大災難。

魄散魂飛：形容非常恐懼害怕。

飛蒼走黃：蒼，蒼鷹；黃，黃狗。指打獵。

黃粱一夢：黃粱，小米。比喻榮華富貴如夢一般，短促而
虛幻。亦比喻欲望落空。

夢筆生花：唐代李白年輕時夢見所用的筆頭上生花，後來
便成為著名大詩人的故事。後用來比喻人才思
泉湧、文筆富麗。

花天酒地：花，指妓女。形容沉湎在酒色之中。

地北天南：指四處，到處。

◆黃粱一夢◆

　　青年盧生，旅途經過邯鄲，住在一家客棧裡。巧的是道人
呂洞賓也住在這家客棧，盧生同呂翁談話之間，連連抱怨自己
窮困的境況。呂翁便從行李中取出一個枕頭來，對盧生說：
「你枕著這枕頭睡，就可以獲得榮華富貴。」

　　這時，店主人正在煮飯，離開飯的時間還很早，盧生就枕
著這個枕頭，先睡一會，不料一躺下立刻做起夢來。在夢裡，
他娶了清河崔府裡一位高貴又美麗的小姐，生活闊綽。隔年，
考中進士，後來官位步步高升，一直做到節度使、御史大夫，
還當了十年的宰相，後來更受封為「燕國公」。生了五個兒
子，皆和名門望族對了親，並且也都做了大官，共計有十幾個
孫子，個個都聰明出眾。真是子孫滿堂，福祿齊全。

他一直活到八十多歲才壽終正寢。夢一結束，他也就醒來了。這時，他才發覺原來都只是一場夢，店主人煮的小米飯也都還沒有熟。盧生想想幾十年榮華富貴，竟是短暫的一夢，感覺非常的驚訝。

呂翁笑道：「人生就是這樣！要想真正的享受榮華富貴，必須靠自己的雙手去努力，去創造。」

◆夢筆生花◆

李白年少時曾做過一個夢，夢到自己所用的筆，筆頭上居然長出花來，認為是文才燦爛的徵兆。李白長大成人後果然文采卓越超群，所作的詩豐富高妙，聞名天下。

「筆」在古代是文才代稱，古人以「夢得筆」視文才高妙的兆頭。後世因此用「夢筆生花」比喻才思泉湧、文筆富麗。

 成 語 練 習

◆ 請把下面有「四」的成語補充完整

四面 ◯◯ 四分 ◯◯
四通 ◯◯ 四腳 ◯◯
四海 ◯◯ 四平 ◯◯
四大 ◯◯ 四季 ◯◯
四 ◯ 八 ◯ 四 ◯ 飄 ◯
四 ◯ 六 ◯ 四 ◯ 五 ◯

◆ 請在下面的括弧裡填上正確的「動物」名稱

尖嘴 ◯ 腮 城 ◯ 社 ◯
筆走 ◯◯ ◯ 行 ◯ 步
得 ◯ 忘蹄 ◯ 屯 ◯ 聚
東風 ◯ 耳 氣沖斗 ◯
畫 ◯ 類 ◯ 一箭雙 ◯
◯ 頭 ◯ 肉 ◯◯ 不如

 答案在 208 頁

南柯一夢→夢撒撩丁→丁一卯二→二三其德→

德言容功→功就名成→成事在天→天與人歸→

歸心似箭→箭在弦上→上梁不正→正顏厲色→

色藝無雙→雙宿雙飛→飛鸞輕鳳→鳳凰于飛→

飛龍在天→天人合一→一技之長→長此以往→

往返徒勞→勞苦功高→高談雅步→步罡踏斗→

斗筲之材

南柯一夢：比喻人生如夢，富貴得失無常。

夢撒撩丁：夢撒，喪失；撩丁，指錢。比喻沒錢應酬。

丁一卯二：丁，榫釘；卯，接榫的部分。丁一卯二指明白
確實。亦作「的一確二」、「丁一確二」。

二三其德：三心二意而沒一定節操。亦作「二三其意」。

德言容功：德，品德；言，言談；容，儀容；功，女紅。
為古時婦女所應該具備的四德。亦作「德容言
功」、「德言工貌」。

功就名成：成就功業，建立名望。亦作「功成名就」。

成事在天：事情的成敗，決定於天意。

天與人歸：舊指帝王受命於天，並得到人民擁護。

歸心似箭：想回家的心情像射出的箭。形容回家心切。

箭在弦上：箭已搭在弦上。比喻為形勢所迫，不得不採取
某種行動。

上梁不正：比喻在上位的人或長輩行為不正。

正顏厲色：態度鄭重，神情嚴厲。

色藝無雙：姿色與技藝都非常出色，無人堪與匹敵。

雙宿雙飛：宿、飛在一起。比喻相愛的男女形影不離。

飛鸞輕鳳：唐朝的兩位舞女。一曰飛鸞，二曰輕鳳。及觀
於庭際，舞態豔逸，更非人間所有。

鳳凰于飛：本指鳳和凰相伴而飛。比喻夫妻和好恩愛。常
用以祝人婚姻美滿。亦作「鳳皇于蜚」。

飛龍在天：比喻帝王在位。

天人合一：宋代理學家認為「仁」是所有德行的總名，仁
者以天地萬物為一體。

一技之長：具有某一種技能或專長。

長此以往：永遠這樣下去。多指不好的情況。

往返徒勞：徒勞，白花力氣。來回白跑。

勞苦功高：形容做事勤苦而功勞很大。多用以慰問和讚頌
別人。

高談雅步：言行自在，舉止文雅。

步罡踏斗：道教法師設壇建醮時，為求遣神召靈而禮拜星
斗的步態和動作。

斗筲之材：比喻氣量狹小的人。亦用以自謙才疏學淺。

◆南柯一夢◆

　　根據唐‧李公佐《南柯太守傳》記載：有一個叫淳于棼的人，平時喜歡喝酒。

　　他家的院中有一棵根深葉茂的大槐樹，盛夏之夜，月明星稀，晚風徐徐，樹影婆娑，是一個乘涼的好地方。淳于棼在過生日的那天，親朋好友都前來祝壽，他一時高興，多喝了幾杯酒。

　　直到夜晚，親友們都回去了，淳于棼帶著幾分醉意在大槐樹下歇涼，不知不覺間睡著了。

　　夢中，淳于棼被兩個使臣邀去，進入一個樹洞。洞內晴天日麗，別有世界，號稱大槐國。此刻的他正好趕上京城舉行選拔官員考試。

　　連考了三場，文章寫得十分順手。等到公佈考試結果時，他名列第一名。

　　緊接著皇帝進行面試。皇帝見淳于棼長得一表人才，又很有才氣，非常喜愛，就親筆點為頭名狀元，並把公主嫁給他為妻。

　　狀元郎成了駙馬爺，一時京城傳為美談。婚後，夫妻感情十分美滿。不久，淳于棼被皇帝派往南柯郡任太守。

　　淳于棼勤政愛民，經常到屬地內調查研究，檢查部下的工

作，各地的行政都非常廉潔有效，當地百姓大為稱讚。

三十年過去了，淳于棼的政績已是全國有名，他自己也有了五男二女，七個孩子，生活非常如意。

皇帝幾次想把淳于棼調回京城升遷，當地百姓聽說後，都紛紛湧上街頭，擋住太守的馬車，強行挽留他在南柯繼任。淳于棼為百姓的愛戴所感動，只好留下來，並上表皇帝說明情況。皇帝欣賞他的政績，就賞給他許多金銀財寶，以示獎勵。

有一年，擅蘿國派兵侵犯大槐國，大槐國的將軍們奉命迎敵，不料幾次都被敵兵打得大敗。

戰敗消息傳到京城，皇帝震驚，急忙召集文武官員們商議對策。大臣們聽說前線軍事屢屢失利，敵人逼近京城，兇猛異常，一個個嚇得面如土色，你看我，我看你，都束手無策。

皇帝看了大臣的樣子，非常生氣地說：「你們平時養尊處優，享盡榮華，一旦國家有事，卻都成了沒嘴的葫蘆，膽小怯陣，要你們有什麼用？」

這時宰相想起了政績突出的南柯太守淳于棼，於是向皇帝推薦。皇帝立刻下令，調淳于棼統率全國的精銳兵力與敵軍作戰。淳于棼接到皇帝的命令，立即統兵出征。可是他對兵法一無所知，剛與敵軍交戰，就被打得一敗塗地，手下兵馬損失慘重，他自己也險些當了俘虜。

皇帝得知消息，非常失望，下令撤掉淳于棼的一切職務，貶為平民，遣送回老家。

淳于棼想想自己一世英名毀於一旦，羞憤難當，大叫一

聲，便從夢中驚醒。他按夢境尋找大槐國，原來就是大槐樹下的一個螞蟻洞，一群螞蟻正居住在那裡。

「南柯一夢」有時亦指人生如夢，富貴權勢虛無飄渺。

◆箭在弦上◆

這個成語出自《太平御覽》。陳琳是建安七子之一，他很有才華，寫得一手好文章，原是東漢末年北方軍閥袁紹的書記官，曾為袁紹寫過一篇討伐曹操的檄文《為袁紹檄豫州》。檄文歷數曹操罪狀，辱罵曹操祖宗三代。在曹操打敗袁紹而陳琳已歸順曹操後，曹操問陳琳為何如此辱罵自己。

陳琳回答：「那時為形勢所迫，不得已，就像箭在弦上，不得不發。」曹操愛才，看到陳琳把問題講清楚了，並承認了錯誤，就既往不咎並委以官職。後來以「箭在弦上」用來比喻形勢十分緊迫，已經到了不能不做的地步。

成 語 練 習

◆ **請把下面的「疊字」成語補充完整**

☐☐ 珠 璣　　　　☐☐ 有 餘
☐☐ 不 倦　　　　☐☐ 自 喜
☐☐ 一 水　　　　☐☐ 寡 歡
☐☐ 無 幾　　　　☐☐ 在 目
☐☐ 教 導　　　　☐☐ 學 語
☐☐ 善 誘　　　　☐☐ 相 報
☐☐ 無 期　　　　☐☐ 稱 奇
☐☐ 不 捨

◆ **請將歇後語和它所對應的成語連起來**

七竅通了六竅 ●　　　　● 有口無心

板凳上鑽窟窿 ●　　　　● 冤家路窄

小和尚念經 ●　　　　● 自吹自擂

中秋節吃粽子 ●　　　　● 仗勢欺人

小胡同裡見仇人 ●　　　　● 一竅不通

衙門裡的狗 ●　　　　● 與眾不同

唱戲的喝彩 ●　　　　● 有板有眼

答案在 208～209 頁

難度等級：★★★

材高知深→深淵薄冰→冰河作用→用代楮敬→

敬若神明→明哲保身→身體力行→行之有效→

效顰學步→步月登雲→雲煙過眼→眼高手低→

低迷不振→振筆直書→書富五車→車載斗量→

量體裁衣→衣錦還鄉→鄉風慕義→義無反顧→

顧盼神飛→飛鳥依人→人生在世→世道人心→

心蕩神怡

材高知深：材，通「才」；知，通「智」。才能出眾，智慧高超。

深淵薄冰：面對很深的水，踏著極薄的冰層。比喻身臨險境，戰戰兢兢，小心謹慎。

冰河作用：泛指冰河活動的侵蝕作用和沉積作用，以及其對地表所造成的各種影響。

用代楮敬：以金錢代替冥紙。弔祭時致奠儀的應酬用語。

敬若神明：神明，泛指神，像敬重神一樣敬重對方。形容對某人或某物崇拜到了極點。多用作貶義。

明哲保身：明智的人善於保全自己。現指因怕連累自己而迴避原則鬥爭的處世態度。

身體力行：身，親身；體，體驗。親身體驗，努力實行。

行之有效：之，它，指辦法、措施等；效，成效、效果。實行起來有成效。指某種方法或措施已經實行過，證明很有效用。

效顰學步：效顰，學西施蹙額捧心。學步，燕國人學邯鄲人走路。比喻不衡量自身能力，盲目胡亂模仿他人，而致弄巧成拙。

步月登雲：形容志向遠大。

雲煙過眼：比喻事物轉瞬即逝，不留痕跡。亦作「過眼雲煙」。

眼高手低：比喻要求標準高，而實際執行能力卻很低。亦作「眼高手生」。

低迷不振：精神不好或情緒不佳，無法振作。亦指交易清淡，沒有起色。

振筆直書：揮筆不停的書寫。

書富五車：形容人書讀很多，學問淵博。

車載斗量：載，裝載。用車載，用斗量。形容數量很多，不足為奇。

量體裁衣：按照身材裁剪衣服。比喻按照實際情況辦事。

衣錦還鄉：舊指富貴以後回到故鄉。含有向鄉里誇耀的意思。

鄉風慕義：因思慕德義，故聞風而來。形容受德義感召而非常嚮往，紛紛投奔。

義無反顧：本著正義，勇往直前，絕不退縮。

顧盼神飛：顧盼左右，神采飛揚。

飛鳥依人：比喻可親可愛的情態。

人生在世：人活在世界上。

世道人心：社會的風氣，人們的思想。

心蕩神怡：指神魂顛倒，不能自持。亦指情思被外物吸引
而飄飄然。

◆明哲保身◆

　　西周國王周宣王在位期間，朝廷有兩位大臣，一位叫尹吉甫，一位叫仲山甫，他們輔佐周宣王，立下汗馬功勞。尹吉甫名甲，字伯吉父（一作甫），尹是官名。他曾領兵打退過西北方玁狁族的進攻，還曾奉命在成周（今河南洛陽東）一帶徵收南淮夷等族的貢賦。仲山甫（一作父），因被封在樊（今湖北省襄樊市）地，也稱樊仲、樊穆仲。仲山甫很有見識，敢於直諫，受到大家的敬重。

　　周宣王為了防禦西北各部族的進攻，命令仲山甫到齊地去築城。這時，尹吉甫寫了一首詩送給仲山甫，詩中讚美仲山甫的品德和才能，當然也對周宣王任賢使能，使周朝得以中興作了一番歌頌。這首詩是《詩經‧大雅》裡的《烝民》，它一共有八章，其中第四章有兩句寫道：「既明且哲，以保其身。」它是讚美仲山甫優秀的品德和才能的。

　　第四章：「肅肅王命，仲山甫將之。邦國若否，仲山甫明之。既明且哲，以保其身。夙夜匪解，以事一人。」它的意思

是說：天子之命很嚴肅，山甫奉命就啟程。國家社會好和壞，山甫眼裡看得清。聰明智慧懂事理，高風亮節萬年長。晝夜操勞不懈怠，竭誠輔佐我周王。全詩中結尾四句寫道：「吉甫作誦，穆如清風。仲山甫永懷，以慰其心。」是說：吉甫作歌贈好友，您的方法像和風。山甫臨別潮湧，安慰征人情意。

◆車載斗量◆

三國時，蜀主劉備稱帝，出兵伐吳。吳主孫權派中大夫趙諮出使魏國，向魏文帝曹丕求援。曹丕輕視東吳，接見趙諮時態度傲慢地問道：「吳王是什麼樣的國君？吳國怕不怕我們魏國？」

趙諮聽了這種帶有侮辱性的問話，心中很氣憤。他作為吳國的使者，當然不能有失國家的尊嚴，便很有分寸地回答道：「吳王是位有雄才大略的人，重用魯肅證明了他的聰慧，選拔呂蒙證明了他的明智，俘虜于禁而不殺證明了他的仁義，取荊州而兵不血刃證明了他的睿智，據三州虎視四方證明了他的雄才大略，向陛下稱臣證明了他很懂得策略。至於說到怕不怕，儘管大國有征伐的武力，小國也自有抵禦的良策，何況我們吳國有雄兵百萬，據江漢天險，何必怕人家？」

一席從容的對答，使曹丕十分嘆服，不得不改用比較恭敬的口氣問：「像先生這樣有才能的人，東吳有多少？」

趙諮答道：「聰明而有突出才能的，不下八、九十人，像我這樣的，那簡直是用車裝，用斗量，數也數不清！」

聽到如此得體的外交辭令，魏國朝廷上下都對趙諮肅然起

敬。曹丕也連聲稱讚趙諮說：「使於四方，不辱君命，先生當之無愧。」趙諮回到東吳，孫權嘉獎他不辱使命，封他為騎都尉，對他更加賞識重用。

◆ 下列謎語的謎底都是成語，請把它補充完整

逆水划船	力爭☐☐
鵲巢鴉占	☐為☐有
笑死人	☐極生☐
八十八	☐☐三分
垃圾箱	藏☐納☐
蹺蹺板	此☐彼☐
飛行員	有☐可☐

◆ 請把下面互為「近義詞」的成語補充完整

☐亡☐寒	殃及☐☐
☐☐雷霆	☐不可☐
☐☐無私	☐☐無私
大庭☐☐	☐☐睽睽
得☐進☐	得☐望☐
低☐下☐	低☐下☐

答案在209～210頁

成語接龍 4

難度等級：★★★★

怡情養性→性情中人→人前人後→後悔莫及→
及瓜而代→代罪羔羊→羊體嵇心→心不應口→
口沫橫飛→飛龍乘雲→雲興霞蔚→蔚為大觀→
觀者如織→織席編屨→屨賤踊貴→貴不可言→
言不逮意→意氣風發→發號施令→令人作嘔→
嘔心瀝血→血化為碧→碧海青天→天地一色→
色授魂與

怡情養性：指怡養性情。

性情中人：情感真實的人。

人前人後：眾人前與私底下。多用來形容四處傳播話語。

後悔莫及：事後懊悔，已來不及了。表示事情無法挽回。

及瓜而代：及，到。到明年瓜熟時派人接替。指任職期滿
由他人繼任。

代罪羔羊：比喻代人受罪的犧牲者。

羊體嵇心：南朝宋人羊蓋、嵇元榮都善彈琴，柳元景拜他
們為師，琴藝更精湛。後遂指精於琴藝。

心不應口	：心裡想的與說的不一致，形容人虛偽作假。
口沫橫飛	：唾液四處飛散。形容人放情談論。
飛龍乘雲	：龍乘雲而上天，比喻英雄豪傑乘時而得勢。
雲興霞蔚	：像雲霞升騰聚集起來。形容景物燦爛絢麗。
蔚為大觀	：蔚，茂盛；大觀，盛大的景象。形容事物美好繁多，給人一種盛大的印象。
觀者如織	：織，編織的衣物。觀眾像編織起來的衣物一樣密。形容觀看的人非常多。
織席編屨	：編織草席、鞋子。形容工作粗賤，地位卑下。
屨賤踊貴	：踊為刖足者穿用的鞋子，踊貴以見刖者多，因以比喻刑罰苛濫。
貴不可言	：富貴得無法用言語表達。形容極為尊貴。
言不逮意	：言辭沒把心意確切的表達出來。
意氣風發	：意氣，意志和氣概；風發，像風吹一樣迅猛。形容精神振奮，氣概豪邁。
發號施令	：號，號令；施，發佈。發佈命令。現在也用來形容指揮別人。
令人作嘔	：嘔，噁心、想吐。比喻使人極端厭惡。
嘔心滴血	：比喻用盡心思。多形容為事業、工作、文藝創作等用心的艱苦。同「嘔心瀝血」。
血化為碧	：古人萇弘忠而遭讒，死於蜀，人取其血藏之，經三年而化成碧玉。後比喻精誠之至。
碧海青天	：形容天空像碧海般廣闊。
天地一色	：形容天空和地表景色一致的情景。

色授魂與：色神，色；授、與，給予。形容彼此用眉目傳
　　　　　情，心意投合。

> **及瓜而代**

　　齊襄公的表弟公孫無知的父親去世得早，襄公的父親釐公
很喜歡公孫無知，以太子的待遇對待他，齊襄公很妒忌。齊襄
公一當了國君，馬上就免去了公孫無知的待遇。

　　而後（瓜期時，七月），齊襄公派連稱、管至父他們去戍
守葵丘（今山東臨淄縣西），並答應等到第二年瓜期時就派人
代替他們，讓他們回來。

　　可是一年過去了，瓜都爛在地裡了，齊襄公也不派人去代
替，有人提醒齊襄公，齊襄公也不管。這兩個人很生氣，於是
聯合公孫無知，帶領部隊回到都城，沖進王宮，殺了齊襄公，
公孫無知自稱齊王。

　　後人就用「及瓜而代」比喻換人接替的日子快要到來，從
今年食瓜之時，到明年瓜熟之日，一定找人替代。齊侯不守信
用，終於被人推翻，也說明做人要守信，否則就會自討苦吃。

◆ 成語連用，根據已給出的成語填空，使意思連貫

橫 行 鄉 里	☐☐ 百 姓
賣 國 求 榮	認 ☐ 作 ☐
明 槍 易 躲	☐☐ 難 防
乘 風 破 浪	☐ 往 直 ☐
大 汗 淋 漓	☐☐ 吁 吁
山 清 水 秀	☐ 語 ☐ 香

◆ 請根據下面的提示寫出正確的成語

好 看 ， 魚 ， 雁	☐☐☐☐
趙 匡 胤 ， 龍 袍 ， 兵 變	☐☐☐☐
夫 妻 ， 眉 毛 ， 舉 著 托 盤	☐☐☐☐
喜 歡 ， 屋 子 ， 烏 鴉	☐☐☐☐
口 渴 ， 梅 子 ， 看 看	☐☐☐☐
狐 狸 ， 老 虎 ， 裝 模 作 樣	☐☐☐☐

成語接龍 5

與虎添翼→翼翼小心→心焦如火→火性強陽→

陽春白雪→雪泥鴻爪→爪甲點金→金衣玉食→

食前方丈→丈八燈臺→臺閣生風→風檣陣馬→

馬角烏白→白髮相守→守株待兔→兔缺烏沉→

沉鬱頓挫→挫骨揚灰→灰心槁形→形單影隻→

隻輪不反→反璞歸真→真知卓見→見異思遷→

遷客騷人

| 與虎添翼 | ：翼，翅膀。替老虎加上翅膀。比喻幫助壞人，增加惡人的勢力。 |

與虎添翼：翼，翅膀。替老虎加上翅膀。比喻幫助壞人，增加惡人的勢力。

翼翼小心：非常的小心、謹慎。亦作「小心翼翼」。

心焦如火：形容人心中焦急，如著了火一般。

火性強陽：性情剛猛，精力旺盛。

陽春白雪：較為深奧難懂的音樂。相對於通俗音樂而言。後亦用以比喻精深高雅的文學藝術作品。

雪泥鴻爪：鴻雁踏過雪泥遺留的爪痕。比喻往事的痕跡。

爪甲點金：相傳古代有一周生成仙而去之後，家日貧，至其子無法延師就讀。周生乃遺其弟爪甲一枚，點萬物皆成金，其家由此大富。

金衣玉食：形容衣服華麗，飲食精美。

食前方丈：吃飯的食物擺滿一丈見方那麼廣。形容生活非常奢侈。

丈八燈臺：意指只看見別人的過失，卻看不見自己缺點。

臺閣生風：臺閣，東漢尚書的辦公室。泛指官府大臣在臺閣中嚴肅的風氣。比喻官風清廉。

風檣陣馬：風檣，風帆；陣馬，戰馬。指乘風的帆船，臨陣的戰馬。比喻行進的速度很快，氣勢勇猛。

馬角烏白：比喻精誠能感動天地。

白髮相守：年紀雖大，仍互相廝守。形容夫婦恩愛。

守株待兔：比喻拘泥守成，不知變通或妄想不勞而獲。

兔缺烏沉：月缺日落。比喻時光飛逝。

沉鬱頓挫：文章的氣勢深奧蘊蓄而抑揚曲折。

挫骨揚灰：將骨頭挫成灰撒掉。喻罪孽深重或恨之極深。

灰心槁形：心如死灰，形如枯木。

形單影隻：形容孤單無依。

隻輪不反：戰爭之後，連一部戰車也沒回來。形容軍隊慘敗，全軍覆沒。

反璞歸真：璞，蘊藏有玉的石頭，指未雕琢的玉；歸，返回；真，天然、自然。去掉外飾，還其本質。比喻回復原來的自然狀態。

真知卓見：指正確而深刻的認識和高明的見解。

見異思遷：遷，變動。看見另一個事物就想改變原來的主意。指意志不堅定，喜愛不專一。

遷客騷人：遷客，被貶謫到外地的官吏；騷人，詩人。貶黜流放的官吏，多愁善感的詩人。泛指憂愁失意的文人。

◆見異思遷◆

春秋時，齊桓公問丞相管仲說：「怎樣做才能讓百姓都安居樂業？」

管仲回答說：「士、農、工、商這四種身分的人不可以雜處而居，不然就會混亂，無法各司其職。所以聖王的時代，士都住在環境清淨的地方，農民一定住在田野鄉間，從事勞動的人一定住在官府附近，經商的人一定住靠近市場的地方。士如果能聚居在清幽的地方，那麼從早到晚、從小到大都在這樣的環境中，學習義、孝、敬、愛、悌等處世原則，他們的心就可以安定下來，不會受到別的事物干擾而改變他們的意志。」

後來，「見異思遷」這句成語，就從原文中「見異物而遷焉」演變而來，比喻意志不堅定。

成 語 練 習

◆ 請根據下面的俗語補充成語

驢 唇 不 對 馬 嘴	☐ 非 所 ☐
有 權 不 用 ， 過 期 作 廢	大 ☐ 在 ☐
不 當 家 不 知 柴 米 貴	☐ 家 作 ☐
過 了 一 日 是 一 日	☐ 過 ☐ 過
大 才 必 有 大 用	☐ ☐ 之 才
百 聞 不 如 一 見	耳 ☐ 目 ☐

◆ 請將下面的成語補充完整

楚 楚 ☐ ☐	楚 楚 ☐ ☐
☐ ☐ 楚 楚	☐ ☐ 楚 楚
泛 泛 ☐ ☐	泛 泛 ☐ ☐
咄 咄 ☐ ☐	咄 咄 ☐ ☐
井 井 ☐ ☐	井 井 ☐ ☐
默 默 ☐ ☐	默 默 ☐ ☐

答案在 211 頁

難度等級：★★★★★★

人才輩出→出陳布新→新仇舊恨→恨相知晚→

晚節不終→終身大事→事出有因→因事制宜→

宜嗔宜喜→喜出望外→外方內圓→圓首方足→

足不出戶→戶曹參軍→軍令如山→山光水色→

色厲膽薄→薄技在身→身外之物→物華天寶→

寶馬香車→車馬如龍→龍鳳呈祥→祥風時雨→

雨湊雲集

人才輩出：輩出，一批一批地出現。形容有才能的人不斷
湧現。

出陳布新：吐故納新。去掉舊的換成新的。

新仇舊恨：新仇加舊恨。形容仇恨深。

恨相知晚：恨，懊悔；相知，互相瞭解，感情很深。後悔
彼此建立友誼太遲。形容新結交而感情深厚。

晚節不終：晚節，指晚年的節操。指到了晚年卻不能保持
節操。

終身大事：終身，一生。關係一輩子的大事，多指婚姻。

事出有因：事情的發生是有原因的。

因事制宜：根據不同的事情，制定適宜的措施。

宜嗔宜喜：指生氣時高興時都很美麗。

喜出望外：望，希望，意料。由於沒有想到的好事而非常高興。

外方內圓：外方，外表上有棱角，剛直；內圓，內心無棱角，圓滑。指人的外表正直，而內心圓滑。

圓首方足：人皆頭圓足方，故用以代稱人類。亦作「方此圓顱」。

足不出戶：待在家裡，閉門自守。

戶曹參軍：戶曹，掌管民戶、祠祀等的官署；參軍，武官名，亦指參加軍隊。

軍令如山：軍事命令像山一樣不可動搖。舊時形容軍隊中上級發佈的命令，下級必須執行，不得違抗。

山光水色：水波泛出秀色，山上景物明淨。形容山水景色秀麗。

色厲膽薄：色，神色；厲，嚴厲、兇猛；薄，脆弱。外表強硬而內心怯懦。

薄技在身：薄，微小。指自己掌握了微小的技能。

身外之物：指財物等身體以外的東西，表示無足輕重的意思。

物華天寶：物華，萬物的精華；天寶，天然的寶物。指各種珍美的寶物。

寶馬香車：華麗的車子，珍貴的寶馬。意指裝飾華麗的車馬，亦作「香車寶馬」。

車馬如龍：謂車馬眾多，繁華熱鬧。
龍鳳呈祥：富貴吉祥的徵兆。
祥風時雨：形容風調雨順。多比喻恩德。
雨湊雲集：比喻眾多的人或事物聚集一處。

成語故事

◆車馬如龍◆

　　東漢名將伏波將軍馬援的小女兒馬氏，由於父母早亡，年紀很小時就操辦家中的事情，把家務料理得井然有序，親朋好友們都稱讚她是個能幹的人。

　　十三歲那年，馬氏被選進宮內。她先是侍候漢光武帝的皇后，很受寵愛。光武帝去世後，太子劉莊即位，是為漢明帝，馬氏被封為貴人。由於她一直沒有生育，便收養了賈氏的一個兒子，取名為劉炟。西元六○年，由於皇太后對她非常寵愛，她被立為明帝的皇后。

　　明帝死後，劉炟即位，即漢章帝。馬皇后被尊為皇太后。不久，章帝根據一些大臣的建議，打算對皇太后的弟兄封爵。馬太后遵照去世的光武帝有關後妃家族不得封侯的規定，明確地反對這樣做，因此這件事沒有辦成。

　　第二年夏天，發生了大旱災。一些大臣又上奏說，今年所以大旱，是因為去年不封外戚的緣故。他們再次要求分封馬氏舅父。馬太后還是不同意，並且為此發詔書，詔書上說：「凡是提出要對外戚封爵的人，都是想獻媚於我，都是要從中取得

好處。天大旱跟封爵有什麼關係？要記住前朝的教訓，寵貴外戚會招來傾覆的大禍。」

接著又說：「馬家的舅父，個個都很富貴。我身為太后，還是食不求甘，穿著簡樸。我這樣做的目的，是為其他人做個榜樣，讓外親見了好反省自己。可是，他們卻不反躬自責，反而笑話我太儉省。前幾天我路過娘家住地濯龍園的門前，見從外地到舅舅家拜候、請安的，車子像流水那樣不停地駛去，馬匹往來不絕，好像一條游龍，招搖得很。我當時竭力控制自己，沒有責備他們。他們只知道自己享樂，根本不為國家憂愁，我怎麼能同意給他們加官進爵呢？」

◆龍鳳呈祥◆

春秋時代，秦穆公有個小女兒，生來愛玉，秦穆公便給她起名叫「弄玉」。弄玉生性自由爛漫，喜歡品笛弄笙，穆公疼愛她，便命工匠把西域進貢來的玉雕成笙送給她，公主自從有了玉笙，吹笙的技藝更加精湛。長到十幾歲時姿容無雙、聰顏絕倫。

秦穆公想招鄰國的王子為婿，弄玉不從，她自有主張，說若不懂音律，不是善奏樂器的高手，寧可不嫁，穆公珍愛女兒，只好依從公主。

一天夜裡，公主倚欄賞月，用玉笙來表達自己對愛情的嚮往，釋放心中懷春的心情，這時一陣嫋嫋的洞簫聲和著公主笙樂響起。一連幾夜，笙樂如龍音，簫聲如鳳鳴，合奏起來簡直

就是仙樂一般動聽，整個秦宮都聽得見。

穆公問其原因，公主說是從很遠的地方相和的。秦穆公便命大將孟明一定要找到吹簫人。

一直找到華山腳下，聽樵夫說有一青年叫「蕭史」在華山中峰明星崖隱居，善吹簫，音可傳數百里，孟明來到明星崖把蕭史帶回了秦宮。

此時正值中秋，秦穆公見他的簫也為美玉所製，非常高興，便請來公主，兩人一見鍾情，便合奏起來，一曲不曾奏完，殿內金龍、彩鳳都好像翩翩起舞起來，眾人聽的入癡，齊贊說：「仙樂！」，弄玉和蕭史完婚之後便住在宮裡。

蕭史教弄玉用簫學鳳鳴，弄玉教蕭史用笙學龍吟，學了十幾年，真的把天上的鳳引下來了，停在了他們的屋頂上，不久龍也來到他們的庭院裡。

一日，蕭史說：「我懷念在華山幽靜的生活。」弄玉說：「我願與你同去享山野清淨，二人合奏起來，片刻龍飛鳳舞，祥雲翻騰，弄玉乘上彩鳳，蕭史跨上金龍，一時間龍鳳雙飛，雙雙升空，龍鳳呈祥而去！」

後來人們為了紀念弄玉和蕭史的動人故事，就用「龍鳳呈祥」來形容夫妻間比翼雙飛、恩愛相隨、相濡以沫、怡合百年的忠貞愛情。

 成 語 練 習

◆ **請將成語和與其相關的歷史人物連在一起**

三顧茅廬 •　　　　　• 漢武帝

才高八斗 •　　　　　• 黃忠

金屋藏嬌 •　　　　　• 俞伯牙

投筆從戎 •　　　　　• 劉備

寶刀不老 •　　　　　• 曹植

高山流水 •　　　　　• 班超

◆ **請根據下面這首詩補充成語**

《于易水送人》　駱賓王

此地別燕丹，壯士髮衝冠。昔時人已沒，今日水猶寒。

□非□比　　　　揮戈反□

順□□情　　　　玉漏□滴

膽顫心□　　　　怒髮□□

老當益□　　　　折節下□

田月桑□　　　　方寸□亂

□頭□腦　　　　立□存照

伏□聖人　　　　共枝□干

兔絲□麥　　　　碧血□心

 答案在 211～212 頁

成語接龍 7

難度等級：★★★★★★★

集思廣議→議論紛紛→紛至遝來→來鴻去燕→
燕歌趙舞→舞筆弄文→文過其實→實心實意→
意氣相投→投筆從戎→戎馬倉皇→皇天后土→
土崩瓦解→解甲歸田→田夫野老→老當益壯→
壯志淩雲→雲合回應→應有盡有→有本有源→
源遠流長→長風破浪→浪蝶狂蜂→蜂合豕突→
突如其來

集思廣議	：指集中眾人智慧，廣泛進行議論。
議論紛紛	：形容意見不一，議論很多。
紛至遝來	：紛，眾多，雜亂；遝，多，重複。形容接連不斷的到來。
來鴻去燕	：比喻行蹤漂泊不定的人。
燕歌趙舞	：古燕趙人善歌舞，泛指美妙的歌舞。用以形容文辭美妙。
舞筆弄文	：賣弄文筆，寫作文章。
文過其實	：文辭浮誇，不切實際。

實心實意：指真誠實在的心意。

意氣相投：意氣，志趣性格；投，合得來。指志趣和性格相同的人，彼此投合。

投筆從戎：從戎，從軍。扔掉筆去參軍。指文人從軍。

戎馬倉皇：指戰事緊急而忙於應付。

皇天后土：皇天，古代稱天；後土，古代稱地。指天地。舊時迷信天地能主持公道，主宰萬物。

土崩瓦解：瓦解，製瓦時先把陶土製成圓筒形狀，分解為四，即成瓦，比喻事物的分裂。像土崩塌，瓦破碎一樣，不可收拾。比喻徹底垮臺。

解甲歸田：解，脫下；甲，古代將士打仗時穿的戰服。脫下軍裝，回家種地。指戰士退伍還鄉。

田夫野老：鄉間農夫，山野父老。泛指民間百姓。

老當益壯：當，應該；益，更加；壯，雄壯。年紀雖老而志氣更旺盛，幹勁更足。

壯志凌雲：壯志，宏大的志願；凌雲，直上雲霄。形容理想宏偉遠大。

雲集回應：大家迅速集合在一起，表示贊同和支持。

應有盡有：該有的全都有。形容很齊全。

有本有源：指有根源；原原本本。

源遠流長：源頭很遠，水流很長。比喻歷史悠久。

長風破浪：比喻志向遠大，不怕困難，奮勇前進。

浪蝶狂蜂：蝴蝶與蜜蜂在花叢中飛舞。亦比喻輕浮放蕩的男子。

蜂合豕突：如群蜂聚集，像野豬般奔突。比喻眾人雜遝會
　　　　合，橫衝直撞。

突如其來：突如，突然。出乎意料地突然發生。

成語故事

◆投筆從戎◆

　　班超是東漢一位很有名氣的將軍，他從小就很用功，對未來也充滿了理想。

　　西元六十二年（漢明帝永平五年），班超的哥哥班固被明帝劉莊召到洛陽，做了一名校書郎，班超和他的母親也跟著去了。當時，因家境並不富裕，班超便找了個替官家抄書的差事掙錢養家。但是，班超是個有遠大志向的人，日子久了，他再也不甘心做這種乏味的抄寫工作了。

　　有一天，他正在抄寫文件的時候，寫著寫著，突然覺得很悶，忍不住站起來，丟下筆說：「大丈夫應該像傅介子、張騫那樣，在戰場上立下功勞，怎麼可以在這種抄抄寫寫的小事中浪費生命呢！」

　　傅介子和張騫兩個人，生在西漢，曾經出使西域，替西漢立下了無數功勞。因此，班超決定學習傅介子、張騫，為國家作貢獻。後來，他當上一名軍官，在對匈奴的戰爭中，獲得勝利。接著，他建議和西域各國來往，以便共同對付匈奴。

　　西元七十三年，朝廷採取他的建議，就派他帶著數十人出使西域。他以機智和勇敢，克服重重困難，聯絡了西域的幾十

個國家，斷了匈奴的右臂，使漢朝的社會經濟保持了相對的穩定，也促進了西域同內地的經濟文化交流。

隨後班超一直在西域待了三十一年。其間，他靠著智慧和膽量，度過了各式各樣的危機。他為當時的邊境安全，東西方人民的友好往來做出了卓越的貢獻。

◆土崩瓦解◆

商紂王是商朝的末代君主，相傳是一個暴虐無道的昏君。他貪戀酒色、荒淫無度，整日花天酒地，尋歡作樂，無心治理朝政。他聽信讒言，重用奸臣，殘害忠良，濫殺無辜，他強征暴斂，動用鉅資，強迫百姓為自己修建宮苑，他慘無人道，製造種種酷刑，以觀看人受刑後的痛苦為樂。

在他暗無天日的統治下，百姓無不怨聲載道，苦不堪言。雖說商朝的疆土遼闊廣袤，東起東海，西至杳無人煙的沙漠，南從五嶺以南的交趾，北至遙遠的幽州，軍隊從容關一直駐紮到蒲水。士兵不下數萬，但打起仗來，因為兵士不願意為紂王戰死，所以就把兵器扔在一邊。商朝軍隊士氣如此低落，商朝的政權自然是岌岌可危了。所以，當周武王殺來時，所到之處，無不披靡。

紂王軍隊的潰敗，商紂王政權的垮臺，就如瓦片的碎裂，泥土倒塌，迅速而無法挽救。

成語練習

◆ 請把下面意思相反的成語補充完整

何足 □□ 津津 □□

當機 □□ 藕 □ 絲 □

貨 □ 價 □ 濫竽 □□

破 □ 重 □ 勞燕 □□

比比 □□ 寥寥 □□

臨危 □□ 臨陣 □□

◆ 趣味成語填空練習

最繁忙的機場 □ 理萬 □

最徹底的美容 面目 □□

最發財的商人 一本 □□

最高深的手藝 點 □ 成 □

最大膽的構想 與 □ 謀 □

最大的差別 □□ 之別

答案在 212 ～ 213 頁

來者居上→上下同心→心腹之交→交淡若水→

水菜不交→交口同聲→聲勢浩大→大工告成→

成仁取義→義結金蘭→蘭因絮果→果刑信賞→

賞賢使能→能伸能屈→屈蠖求伸→伸冤理枉→

枉墨矯繩→繩厥祖武→武偃文修→修心養性→

性烈如火→火樹銀花→花前月下→下筆有神→

神采飛揚

來者居上：後來居上。原指資格淺的新進反居資格老的舊臣之上。後亦用以稱讚後起之秀超過前輩。

上下同心：上下一心。

心腹之交：指知己可靠的朋友。

交淡若水：指道義上的往來高雅純淨，清淡如水。

水菜不交：比喻彼此經濟上沒有往來。舊時指官吏清廉。

交口同聲：猶言眾口一詞。所有的人都說同樣的話。

聲勢浩大：聲勢，聲威和氣勢；浩，廣大。聲威和氣勢非常壯大。

大工告成：指巨大工程或重要任務宣告完成。

成仁取義：成仁，殺身以成仁德；取義，捨棄生命以取得
　　　　　　正義。為正義而犧牲生命。

義結金蘭：金，比喻堅韌；蘭，比喻香郁；金蘭形容友情
　　　　　　深厚，相交契合。比喻情誼堅固契合。

蘭因絮果：蘭因，比喻美好的結合；絮果，比喻離散的結
　　　　　　局。比喻男女婚事初時美滿，最終離異。

果刑信賞：指賞罰嚴明。

賞賢使能：賞，通「尚」。尊崇並重用賢能之士。

能伸能屈：能彎曲也能伸直。指人在失意時能忍耐，在得
　　　　　　志時能大幹一番。比喻好壞環境都能適應。

屈蠖求伸：蠖，尺蠖，蟲名，體長約二三寸，屈伸而行。
　　　　　　尺蠖用彎曲求得伸展。比喻以退為進的策略。

伸冤理枉：指洗雪冤枉。

枉墨矯繩：比喻違背準繩、準則。

繩厥祖武：繩，繼續；武，足跡。踏著祖先的足跡繼續前
　　　　　　進。比喻繼承祖業。

武偃文修：文治已實行，武備已停止。喻天下昇平無事。

修心養性：修心，使心靈純潔；養性，使本性不受損害。
　　　　　　透過自我反省體察，使身心達到完美的境界。

性烈如火：性，性情，脾氣。形容性情暴躁。

火樹銀花：火樹，火紅的樹，指樹上掛滿燈彩；銀花，銀
　　　　　　白色的花，指燈光雪亮。形容張燈結綵或大放
　　　　　　焰火的燦爛夜景。

花前月下：本指景色優美環境。後多指談情說愛的地方。

下筆有神：指寫起文章來，文思奔湧，如有神力。形容文思敏捷，善於寫文章或文章寫得很好。

神采飛揚：精神煥發。形容活力充沛，神色自得的樣子。

◆成仁取義◆

元滅南宋後，文天祥寧死不降。死後人們在他的衣帶中發現一首遺詩：「孔曰成仁，孟曰取義，唯其義盡，所以仁至。讀聖賢書，所學何事？而今而後，庶幾無愧。」

成仁和取義的思想分別出自孔子和孟子，兩種思想一脈相承。文天祥把這兩句話放在一起寫進了自己的遺詩中，充分體現了他為國家和民族而不怕犧牲的浩然氣節。

文天祥用自己的一生高度詮釋了「孔曰成仁，孟曰取義」的真諦。

◆火樹銀花◆

睿宗是唐代君主中最會享樂的一位皇帝，雖然他只當了三年的皇帝，但不管什麼佳節，他總要用很多的物力人力去鋪張一番，供他遊玩。他每年正月元宵的夜晚，一定紮起二十丈高的燈樹，點起五萬多盞燈，號為火樹。

後來詩人蘇味道就拿這個做題目，寫了一首詩，描繪它的情形。他的《正月十五夜》道：「火樹銀花合，星橋鐵鎖開，暗塵隨馬去，明月逐人來。遊伎皆穠李，行歌盡落梅，金吾不禁夜，玉漏莫相催。」這首詩把當時熱鬧的情況，毫無隱瞞的

描寫出來了。

成 語 練 習

◆ 成語選擇題

1.(　　) 成語「圖窮匕見」中的「圖」是？
　　　　A. 山水圖　　　B. 美人圖　　　C. 地圖

2.(　　) 成語「難得糊塗」是由誰而來？
　　　　A. 鄭板橋　　　B. 嵇康　　　C. 李白

3.(　　) 成語「洛陽紙貴」說的是哪部文學作品？
　　　　A.《秋思賦》　　B.《三都賦》　　C.《離騷》

4.(　　) 劉備「三顧茅廬」請的是？
　　　　A. 徐庶　　　　B. 關羽　　　　C. 諸葛亮

◆ 請選出下面成語中的錯別字並寫出正確的

暗 劍 傷 人 ☐　　　　剛 複 自 用 ☐
依 山 旁 水 ☐　　　　動 輒 得 咎 ☐
嗅 味 相 投 ☐　　　　媒 灼 之 言 ☐
味 同 嚼 臘 ☐　　　　運 籌 唯 幄 ☐
玉 石 具 焚 ☐　　　　出 類 撥 萃 ☐
屈 打 成 召 ☐　　　　原 頭 活 水 ☐

答案在 213頁

難度等級：★★★★★★★★★★

揚名四海→海內鼎沸→沸沸湯湯→湯池鐵城→

城北徐公→公平交易→易於反掌→掌上觀文→

文人相輕→輕於鴻毛→毛羽未豐→豐富多彩→

彩鳳隨鴉→鴉巢生鳳→鳳舞鸞歌→歌聲繞梁→

梁孟相敬→敬授人時→時乖運舛→舛訛百出→

出塵不染→染藍涅皂→皂白不分→分居異爨→

爨桂炊玉

揚名四海：揚名，傳播名聲；四海，古人認為中國四境有
　　　　　海環繞，故以「四海」代指全國各處；也指世
　　　　　界各地。指名聲傳遍各地。

海內鼎沸：鼎沸，比喻局勢不安定，形容天下大亂。

沸沸湯湯：水奔騰洶湧的樣子。

湯池鐵城：形容城池牢不可破。亦比喻言談無懈可擊。

城北徐公：原指戰國時期齊國姓徐的美男子。後作美男子
　　　　　的代稱。

公平交易：公平合理的買賣。

易於反掌：比喻事情非常容易做到。

掌上觀文：比喻極其容易，毫不費力。

文人相輕：指文人之間互相看不起。

輕於鴻毛：鴻毛，大雁的毛。比大雁毛輕，喻毫無價值。

毛羽未豐：比喻力量不足，條件還不成熟。

豐富多彩：內容豐富，花色繁多。

彩鳳隨鴉：鳳，鳳凰；鴉，烏鴉。美麗的鳳鳥跟了醜陋的烏鴉。比喻女子嫁給才貌配不上好的人。

鴉巢生鳳：比喻貧苦人家培養出了有才華的人物。

鳳舞鸞歌：形容美妙的歌舞。仙舞的兩支曲名。

歌聲繞梁：繞，迴旋；梁，房屋的大梁。歌聲迴旋於房梁之間。形容歌聲優美動聽。

梁孟相敬：原指東漢時期梁鴻與妻子孟光相互敬愛。後泛指夫婦相敬。

敬授人時：本指鄭重其事的將曆法交予百姓，使其掌握時令變化，不誤農時。後以之指頒佈曆書。

時乖運舛：舛，違背，不相合。時運不順，命運不佳。指處境不順利。

舛訛百出：舛，錯亂；訛，錯誤。錯亂的地方很多。一般指書籍的寫作或印製不精。

出塵不染：比喻身處污濁的環境而能保持純潔的節操。

染藍涅皂：指胡亂塗抹。涅，染；皂，黑色。

皂白不分：不分黑白，不分是非。

分居異爨：指兄弟分家過日子。

爨桂炊玉：爨，炊。柴火難得如桂木，米價貴得如珠玉。形容物價昂貴，生活艱難。

◆城北徐公◆

戰國時期，齊國大臣鄒忌身高八尺，容貌漂亮，他穿上華麗的衣服問自己的妻子，自己與城北美男徐公誰美？妻子與妾都說他最美。

第二天又問家裡的來客，客人也是如此說。然而城北徐公來了，鄒忌照了照鏡子，感到自愧弗如。於是鄒忌對齊王說：「我沒有徐公長得美，但我的妻子袒護我，我的妾敬畏我，我的客人有求於我，所以他們都說我比徐公美，由此可知，大王您也會被周圍的人蒙蔽啊！」

齊王自此廣納諫言，並賞賜提出諫言的人，齊國也強盛起來。

◆毛羽未豐◆

戰國時洛陽人蘇秦，年輕時曾師從智者鬼谷子學習辯術謀略。學習結束後，周遊列國，希望有朝一日，他的治國謀略能獲得君王們的接納。

秦是西方的大國。憑藉有利的地理環境，發展農業，國力逐漸強盛。但在當時，實國尚不能與其他大國抗衡。蘇秦這次遠遊秦國，是要說動秦王，與函谷關以東的一些國家聯合，同

其他的國家聯盟作較量。

　　但是秦惠王並沒有聽取他的建議，而是說：「我們秦國現在就像一隻羽毛還沒長全的小鳥，要想展翅高飛那是不行的。先生你迢迢千里來到這裡開導我，我很感激。至於稱霸爭帝的事，我希望在以後的適當時機，再聆聽你的高見。」

　　在秦國耗費了所有資財，上書十多次，但仍未說動秦王。蘇泰無奈，只得灰溜溜地離開秦國回家。這時的蘇秦，也就猶如羽毛未豐的小鳥，無法振翅飛於那動盪的政治舞臺。

◆歌聲繞梁◆

　　戰國時期韓國歌女韓娥以賣唱為生，一天她到一家客棧去投宿，被店家趕出來，她只好在店外唱著如泣如訴的曲子，客人們感動得不吃不喝，店主無奈，只好請她駐店唱歌。離店前她唱了歡快的曲子，三天後那悅耳的歌聲還在客棧房梁上縈繞。

成語練習

◆ 請填入以「月」字開頭的成語

月墜☐☐ 月中☐☐

月值☐☐ 月暈☐☐

月圓☐☐ 月盈☐☐

月眉☐☐ 月夜☐☐

月下☐☐ 月夕☐☐

月缺☐☐ 月落☐☐

月明☐☐ 月朗☐☐

月貌☐☐

◆ 請填入以「月」字結尾的成語

☐☐拱月 ☐☐閉月

☐☐引月 ☐☐累月

☐☐日月 ☐☐趕月

☐☐攬月 ☐☐戴月

☐☐歲月 ☐☐雪月

☐☐袖月 ☐☐秋月

☐☐水月 ☐☐殘月

☐☐風月

答案在 **214** 頁

難度等級：★★★★★★★★★★★★

玉砌雕闌→闌風長雨→雨零星散→散陣投巢→

巢焚原燎→燎髮摧枯→枯木朽株→株連蔓引→

引繩切墨→墨突不黔→黔突暖席→席門窮巷→

巷議街談→談笑封侯→侯服玉食→食荼臥棘→

棘地荊天→天造草昧→昧旦晨興→興妖作孽→

孽子孤臣→臣門如市→市井之臣→臣心如水→

水中著鹽

玉砌雕闌：形容富麗的建築物。

闌風長雨：闌珊的風，冗多的雨。指夏秋之際的風雨。後
　　　　　亦泛指風雨不已。亦作「闌風伏雨」。

雨零星散：形容事物如雨點星辰一般疏落的散開。

散陣投巢：指群鳥分散，各投窠巢。

巢焚原燎：極言戰禍慘烈。

燎髮摧枯：燎髮，火燒毛髮；摧枯，折斷枯木。比喻消滅
　　　　　敵人極容易。

枯木朽株：朽，腐爛；株，露出地面的樹樁。枯木頭，爛
　　　　　樹根。比喻衰朽的力量或衰老無用的人。

株連蔓引：指廣泛株連。

引繩切墨：木工拉墨線裁直。用以比喻剛直不阿。

墨突不黔：墨突指墨翟心存濟世，奔走四方，每到一地，煙囪尚未燻黑，就又離開。後用其事為典。形容事情繁忙，猶言席不暇暖。

黔突暖席：原意是孔子、墨子四處周遊，每到一處，坐席沒有坐暖，灶突沒有熏黑，又匆匆地到別處去了。形容忙於世事，各處奔走。

席門窮巷：形容所居之處窮僻簡陋。亦作「席門蓬巷」。

巷議街談：大街小巷間人們的議論。

談笑封侯：說笑之間就封了侯爵。形容得功名十分容易。

侯服玉食：侯服，王侯之服；玉食，珍美食品。穿王侯的衣服，吃珍貴的食物。形容豪華奢侈的生活。

食荼臥棘：吃苦菜，睡粗草。形容初民的生活艱苦。

棘地荊天：到處都是荊棘。形容變亂後的殘破景象或困難重重的處境。

天造草昧：指天地之始，萬物於混沌之中。指草創之時。

昧旦晨興：昧旦，天將明未明；破曉。指天不亮就起來。多形容勤勞或憂心忡忡難以入睡。

興妖作孽：妖魔鬼怪到處鬧事作亂。比喻小人興風作浪，為非作歹。

孽子孤臣：被疏遠、孤立的臣子與失寵的庶子。

臣門如市：舊時形容居高位、掌大權的人賓客極多。

市井之臣：市井，古時買賣的地方。舊指城裡的老百姓。

臣心如水：心地潔淨如水。比喻為官清廉。
水中著鹽：比喻不著痕跡。

成語故事

◆街談巷議◆

　　漢時期，統治階級過著窮奢極侈生活，他們霸佔良田與民宅，搜刮民脂民膏。張衡寫《西京賦》諷諫東漢的統治階級，其中講到西漢丞相公孫賀的兒子貪污軍餉，公孫賀則抓捕逃犯朱安世來為兒子頂罪，對此人們街談巷，議紛紛批評與指責。

◆臣心如水◆

　　漢哀帝聽信尚書令趙昌的讒言，責問尚書僕射鄭崇為什麼他家來往的人像趕集一樣，是否密謀不軌。鄭崇說：「雖然臣門如市，但我忠君之心像水一樣明澈見底。」漢哀帝因為他屢次直諫自己寵倖董賢，心理早已對他不滿，遂將鄭崇抓進大牢。

◆ 請在下面的空白處填上合適的成語，使句子通順

1. 俗話說，金無足赤，人無完人，你想要他做到＿＿＿＿＿＿
 那是不可能的。

2. 老師對小明說：你不知道上課應該專心致志，＿＿＿＿＿＿
 聽講嗎？怎麼還有心思去看漫畫呢？

3. 他兇狠地說：我是不會＿＿＿＿＿＿的，你給我等著，這
 事沒完！

4. 所謂＿＿＿＿＿＿，你不能要求他什麼都按你說的來，
 他有權利選擇他喜歡的。

5. 姐姐苦惱地說：科研做到這就＿＿＿＿＿＿了，解決不
 了現有的問題就沒辦法繼續往前走。

◆ 請根據下面的要求填上成語，每項至少寫三個成語

形容沮喪的心情：

形容人漂亮的：

形容忙碌的：

形容清閒的：

答案在 214～215 頁

Part

2

妙語如珠
成語接龍

成語接龍 1

難度等級：★

鹽梅之寄→寄顏無所→所向克捷→捷足先登→
登臺拜將→將胸比肚→肚裡蛔蟲→蟲沙猿鶴→
鶴髮童顏→顏丹鬢綠→綠慘紅愁→愁雲慘澹→
淡掃蛾眉→眉清目秀→秀而不實→實至名歸→
歸正邱首→首尾相援→援筆成章→章決句斷→
斷雨殘雲→雲淡風輕→輕世傲物→物力維艱→
艱苦卓絕→絕世無雙→雙喜臨門→門單戶薄→
薄唇輕言→言重九鼎

鹽梅之寄：比喻可託付重任。

寄顏無所：顏面沒有地方放。猶言無地自容。

所向克捷：軍隊所去之處，都能取得勝利。

捷足先登：比喻行動快的人先達到目的或先得到所求的東
西。

登臺拜將：指任命將帥或委以重任。

將胸比肚：猶將心比心。設身處地地為別人著想。

肚裡蛔蟲：蛔蟲因寄生在人的腸胃中，故用以比喻對別人
的心理活動知道得十分清楚。

蟲沙猿鶴：舊時比喻戰死的將士。也指死於戰亂的人。

鶴髮童顏：仙鶴羽毛般雪白的頭髮，兒童般紅潤的面色。形容老年人氣色好。

顏丹鬢綠：面紅，頭髮黑。形容年少之貌。

綠慘紅愁：指婦女的種種愁恨。綠、紅，指黑鬢紅顏。

愁雲慘澹：慘澹，暗淡。原指陰沉沉的雲層遮得天色暗淡無光。也用以形容使人感到憂愁、壓抑的景象或氣氛。

淡掃蛾眉：輕淡地畫眉。指婦女淡雅的化妝。

眉清目秀：眉、目，眉毛和眼睛，泛指容貌。形容人容貌清秀不俗氣。

秀而不實：秀，莊稼吐穗開花；實，結果實。禾穀只吐穗開花，而不結實。比喻只學到一點皮毛，實際並無成就。

實至名歸：實，實際的成就；至，達到；名，名譽；歸，到來。有了真正的學識、本領或功業，自然就有聲譽。

歸正邱首：指死後歸葬於故鄉。

首尾相援：指前後互相照應。

援筆成章：援筆，拿起筆來。拿起筆來就寫文章。形容文思敏捷。

章決句斷：文章正確句子明瞭，不含糊其辭。

斷雨殘雲：比喻男女恩愛中絕，歡情未能持續。

雲淡風輕：微風輕拂，浮雲淡薄。形容天氣晴好。

輕世傲物：藐視世俗，為人傲慢。

物力維艱：物，物資；力，財力；維，是；艱，困難。指財物來之不易。

艱苦卓絕：卓絕，極不平凡。堅忍刻苦的精神超過尋常。

絕世無雙：絕世，冠絕當代；無雙，獨一無二。形容姿色或才學出眾，天下無人能比。

雙喜臨門：指兩件喜事一齊到來。

門單戶薄：指家道衰微，人口不昌盛。

薄唇輕言：形容多嘴，說話隨便。

言重九鼎：形容說話有分量，比較比來九鼎也不算重。

成語故事

◆捷足先登◆

西元前一九七年，漢高祖劉邦帶兵馬攻打巨鹿郡郡守陳豨，韓信因為與陳關係好加上削爵有情緒就沒去。

劉邦的妻子呂后聽信讒言，讓蕭何用計把韓信騙進長樂宮殺害。韓信臨死時後悔沒聽蒯通的話。劉邦要處死蒯通，蒯通巧言被釋無罪。

◆八拜之交◆

在中國宋代，邵伯溫的《邵氏聞見錄》中有一段故事：文彥博聽說李稷待人十分傲慢，心中非常不快，他對人說：「李稷的父親曾是我的門人，按輩分他應該是我的晚輩，他如此傲慢，我非得教訓他不可。」

　　有一次，文彥博任北京守備，李稷聽說後，便上門來拜謁。

　　文彥博故意讓李稷在客廳坐等，過了好長時間才出來接見他。見了李稷之後，文彥博說：「你的父親是我的朋友，你就對我拜八拜吧。」

　　李稷因輩分低，不敢造次，只得向文彥博拜了八拜。文彥博以長輩的身分挫了李稷的傲氣。成語「八拜之交」就由此出典。

　　後來，人們用「八拜之交」來表示世代有交情的兩家弟子謁見對方長輩時的禮節，舊時也稱異姓結拜的兄弟。

　　八拜之交詳解：

一、管鮑之交 —————— 管仲和鮑叔牙

二、知音之交 —————— 伯牙和鐘子期

三、刎頸之交 —————— 廉頗和藺相如

四、捨命之交 —————— 角哀和伯桃

五、膠漆之交 —————— 陳重和雷義

六、雞黍之交 —————— 元伯和巨卿

七、忘年之交 —————— 孔融和禰衡

八、生死之交 —————— 劉備、張飛和關羽

成語練習

◆ 請把下面帶「五」字的成語補充完整

五穀□□　　　　　五彩□□
五尺□□　　　　　五斗□□
五花□□　　　　　五□四□
五□六□　　　　　五□七□
五□八□　　　　　五□十□
五□登□　　　　　五□分□
五□豐□　　　　　五□俱□
五□投□

◆ 請在下面的括弧裡填上正確的季節

□風化雨　　　　　□蟲語冰
□暖□涼　　　　　平分□色
月旦□□　　　　　□寒抱冰
歷□經□　　　　　望穿□水
□月□風　　　　　陽□白雪
□溫□清　　　　　□扇□爐

答案在 215 ～ 216 頁

鼎足而立→立身揚名→名德重望→望洋興嘆→

嘆為觀止→止戈興仁→仁義道德→德才兼備→

備而不用→用非所學→學疏才淺→淺見寡聞→

聞名喪膽→膽大妄為→為期不遠→遠走高飛→

飛鷹走馬→馬到成功→功成名就→就事論事→

事齊事楚→楚腰衛鬢→鬢亂釵橫→橫拖倒拽→

拽象拖犀→犀燃燭照→照本宣科→科頭箕踞→

踞虎盤龍→龍翔鳳翥

鼎足而立：像鼎的三隻腳一樣，三者各立一方。比喻三方
面分立相持的局面。

立身揚名：立身，使自己在社會上有相當的地位；揚，傳
播。使自己立足於社會，名聲遠揚。

名德重望：猶德高望重。道德高尚，名望很大。

望洋興嘆：望洋，仰視的樣子。仰望海神而興歎。原指在
偉大事物面前感歎自己的渺小。現多比喻做事
時因力不勝任或沒有條件而感到無可奈何。

歎為觀止：歎，讚賞；觀止，看到這裡就夠了。指讚美所見到的事物好到了極點。

止戈興仁：止，停止；仁，仁政。停止戰爭，施行仁政。

仁義道德：泛指舊時鼓吹的道德規範。

德才兼備：德，品德；才，才能；備，具備。既有好的思想品質，又有工作的才幹和能力。

備而不用：準備好了，以備急用，眼下暫存不用。

用非所學：所用的不是所學的。指學用不一致。

學疏才淺：才能不高，學識不深（多用作自謙的話）。

淺見寡聞：淺見，膚淺的見解；寡聞，聽到的很少。形容見聞不廣，所知不多。

聞名喪膽：聽見名字就嚇破了膽。形容威名很大，使人聽到即甚為恐懼。

膽大妄為：妄為，胡搞、亂做。毫無顧忌地幹壞事。

為期不遠：為，作為；期，日期，期限。指快到規定或算定的日子。

遠走高飛：指像野獸遠遠跑掉，像鳥兒遠遠飛走。比喻人跑到很遠的地方去。多指擺脫困境尋找出路。

飛鷹走馬：放鷹追捕和騎馬追逐鳥獸。指打獵。

馬到成功：形容工作剛開始就取得成功。

功成名就：功，功業；就，達到。功績取得了，名聲也有了。

就事論事：按照事物本身的性質來評定是非得失。現常指僅從事物的表面現象孤立、靜止、片面議論。

| 事齊事楚 | ：事，侍奉；齊、楚，春秋時兩大強國。依附齊國呢？還是依附楚國？比喻處在兩強之間，不能得罪任何一方。 |

| 楚腰衛鬢 | ：指細腰秀髮。借指美女。 |

| 鬢亂釵橫 | ：鬢，耳邊的頭髮；釵，婦女的首飾，由兩股合成。耳邊的頭髮散亂，首飾橫在一邊。形容婦女睡眠初醒時未梳妝的樣子。 |

| 橫拖倒拽 | ：拽，用力拉扯。指用暴力強拖硬拉。 |

| 拽象拖犀 | ：能徒手拉住大象拖動犀牛。形容勇力過人。 |

| 犀燃燭照 | ：猶犀照牛渚。犀，犀牛。傳說燃犀牛角可以使水中通明，真相畢現。比喻洞察事理。 |

| 照本宣科 | ：照，按照；本，書本；宣，宣讀；科，科條，條文。照著本子念條文。形容講課、發言等死板地按照課文、講稿，沒有發揮，不生動。 |

| 科頭箕踞 | ：科頭，不戴帽子；箕踞，兩腿分開而坐。不戴帽子，席地而坐。比喻舒適的隱居生活。 |

| 踞虎盤龍 | ：形容地勢雄偉壯麗。 |

| 龍翔鳳翥 | ：比喻瀑布飛瀉奔騰，亦指神采飛揚。 |

成語故事

◆望洋興嘆◆

　　相傳很久很久以前，黃河裡有一位河神，人們叫他河伯。河伯站在黃河岸上。望著滾滾的浪濤由西而來，又奔騰跳躍向東流去，興奮地說：「黃河真大呀，世上沒有哪條河能和它相

比。我就是最大的水神啊！」

大海告訴他：「你的話不對，在黃河的東面有個地方叫北海，那才真叫大呢。」

河伯說：「我不信，北海再大，能大得過黃河嗎？」

大海說：「別說一條黃河，就是幾條黃河的水流進北海，也裝不滿它啊！」

河伯固執地說：「我沒見過北海，我不信。」

大海無可奈何，告訴他：「有機會你去看看北海，就明白我的話了。」

秋天到了，連日的暴雨使大大小小的河流都注入黃河，黃河的河面更加寬闊了，隔河望去，對岸的牛馬都分不清。這一下，河伯更得意了，以為天下最壯觀的景色都在自己這裡，他在自得之餘，想起了有人跟他提起的北海，於是決定去那裡看看。

河伯順流來到黃河的入海口，突然眼前一亮，海神北海若正笑容滿面地歡迎他的到來，河伯放眼望去，只見北海汪洋一片，無邊無涯，一眼望不到邊，他呆呆地看了一會兒，深有感觸地對北海若說：「俗話說，只懂得一些道理就以為誰都比不上自己，這話說的就是我呀。今天要不是我親眼見到這浩瀚無邊的北海，我還會以為黃河是天下無比的呢！那樣，豈不是被有見識的人笑話了！」

◆歎為觀止◆

西元前五四四年，吳公子季劄來到魯國，表示願與魯國結盟世代友好下去，魯國用舞樂招待他。

季劄精通舞樂，一邊觀賞，一邊品評，當演出《韶箾》舞時，季劄便斷定是最後一個節目，感歎說看到這裡夠了，其他的就不必再看了。魯國人非常吃驚他能預知最後的節目。成語「嘆觀止矣」就出於此，後來指讚美看到的事物好到極點。現在一般都說成「歎為觀止」。

◆遠走高飛◆

卓茂是漢末南陽人。他在任密縣縣令時，有人來告一亭長接受他的米肉。卓茂摒退左右問：「是亭長找你要的呢？還是你有事求於他？」

那人回答：「因為我害怕他，去送他的。亭長不能接受饋贈，所以來告他。」

卓茂說：「你做得不對啊。鄉里之間還講究禮尚往來，相互表示親近。官吏只是不能乘勢求取饋贈。你又不修行，如何能遠走高飛、脫離這個世界呢？亭長是個好官，過年送些米肉也是應該的。」

那人說：「法律不是禁止嗎？」

卓茂說：「我給你講道理，你不會有怨恨之心。我要講法律，就沒有手足之情可言了。接受這次教訓呢，還是接受法律懲處，希望你回去三思！」

那人知道錯了，那亭長也很感激。

◆ 請把下面的疊字成語補充完整

憂 心 ☐ ☐　　　　餘 音 ☐ ☐
衣 冠 ☐ ☐　　　　相 貌 ☐ ☐
信 誓 ☐ ☐　　　　興 致 ☐ ☐
雄 心 ☐ ☐　　　　羞 人 ☐ ☐
萬 里 ☐ ☐　　　　桃 之 ☐ ☐
天 理 ☐ ☐　　　　心 事 ☐ ☐
妙 手 ☐ ☐　　　　磨 刀 ☐ ☐
目 光 ☐ ☐

◆ 請將歇後語和它對應的成語連線

牆 角 上 開 門 •　　　　• 和 盤 托 出
剪 不 斷 ， 理 還 亂 •　　• 為 所 欲 為
服 務 員 端 菜 •　　　　• 尸 位 素 餐
稻 草 人 救 火 •　　　　• 難 分 難 解
被 寵 壞 的 公 主 •　　　• 歪 門 邪 道
戴 著 紗 帽 不 上 朝 •　　• 同 歸 於 盡

答案在 216 ～ 217 頁

難度等級：★★★

翥鳳翔鸞→鸞輿鳳駕→駕鶴西遊→遊山玩景→

景入桑榆→榆次之辱→辱門敗戶→戶樞不螻→

螻蟻貪生→生張熟魏→魏鵲無枝→枝附葉著→

著人先鞭→鞭駕策蹇→蹇之匪躬→躬行實踐→

踐規踏矩→矩步方行→行若狗彘→彘肩鬥酒→

酒食地獄→獄貨非寶→寶刀未老→老師宿儒→

儒雅風流→流血漂鹵→鹵莽滅裂→裂裳衣瘡→

瘡痍滿目→目光炯炯

翥鳳翔鸞	盤旋飛舉的鳳凰。常比喻美妙的舞姿。
鸞輿鳳駕	指華麗的宮廷車乘。
駕鶴西遊	死亡的婉稱。
遊山玩景	遊覽、玩賞山水景物。
景入桑榆	比喻垂老之年。
榆次之辱	用以指無故受辱之典。
辱門敗戶	指敗壞門風，使家族受到差異辱。
戶樞不螻	比喻經常運動的東西不容易受侵蝕。也比喻人經常運動可以強身。同「戶樞不蠹」。

螻蟻貪生：螻蟻，螻蛄和螞蟻。螻蛄和螞蟻那樣的小蟲也貪戀生命。舊指乞求活命的話，有時也用以勸人不可輕生自殺。

生張熟魏：張、魏，都是姓，這裡泛指人。泛指認識的或不認識的人。

魏鵲無枝：比喻賢才無所依存。

枝附葉著：比喻上下關係緊密。

著人先鞭：比喻做事情比別人搶先一步。

鞭駑策蹇：鞭打跑不快的馬、驢。比喻自己能力低，但受到嚴格督促，勤奮不息。用作謙詞。

蹇之匪躬：指為君國而忠直諫諍。

躬行實踐：親身實行或體驗。

踐規踏矩：猶循規蹈矩。

矩步方行：行走時步伐端方合度。指行為舉止合乎禮儀規範。

行若狗彘：指人無恥，行為像豬狗一樣。

彘肩鬥酒：形容英雄豪壯之氣。

酒食地獄：陷入終日為酒食應酬而奔忙的痛苦境地。

獄貨非寶：受刑者所賄賂之物，並非珍寶。意指獄官接受賄賂，必招致罪罰。

寶刀未老：形容人到老年還依然威猛，不減當年。

老師宿儒：宿儒，原指長期鑽研儒家經典的人，泛指長期從事某種學問研究，並具有一定成就的人。指年輩最尊的老師和知識淵博的學者。亦作「老手宿儒」。

儒雅風流：文雅而飄逸。指風雅純正。

| 流血漂鹵 | 鹵，通「櫓」，大盾牌。血流得能夠將櫓浮起來。形容死傷極多。亦作「流血漂忤」。 |

| 鹵莽滅裂 | 形容做事粗魯莽撞、草率隨便。 |

| 裂裳衣瘡 | 撕下自己的衣服，裹紮農民的創傷。 |

| 瘡痍滿目 | 瘡痍，創傷。滿眼創傷。比喻眼前看到的都是災禍的景象。 |

| 目光炯炯 | 炯炯，明亮的樣子。兩眼明亮有神。 |

◆生張熟魏◆

宋朝時期，寇准鎮守北部，收蜀人魏野到門下。當時北部有一個漂亮而舉止生硬的妓女，士人叫她生張八，來寇府聚會，寇准即興要魏野作詩，魏野立即作詩：「君為北道生張八，我是西州熟魏三。莫怪尊前無笑話，半生半熟未相諳。」

◆行若狗彘◆

戰國時期，子夏的徒弟去問子墨子說：「君子有什麼標準嗎？」子墨子說君子沒有固定的標準。子夏的徒弟說：「豬狗都有標準，作惡的人怎麼會沒有標準呢？」

子墨子說：「那些口頭上說得好聽而行動卻比豬狗還不如的人不能稱為君子。」

◆寶刀未老◆

魏將張郃攻打蜀國漢中地區（今陝西漢中），守將告急。老將黃忠請纓出戰，並讓同是老將的嚴顏當副將。到了關上，

兩軍對峙，張郃便笑黃忠這麼老了還出來打。黃忠怒道：「豎子欺吾年老，吾手中寶刀不老。」

　　「豎子欺吾年老，吾手中寶刀不老。」意思是「你小子以為我老了，我手中的寶刀可沒老。」

成語練習

◆ 下列謎語的謎底都是成語，請把它補充完整

農 產 品　　　　　　土 □ 土 □

無 底 洞　　　　　　□ 不 可 □

感 冒 藥　　　　　　有 □ □ 化

忘　　　　　　　　　□ 心 塌 □

皇　　　　　　　　　□ 玉 □ 瑕

票　　　　　　　　　聞 □ 而 □

咄 咄　　　　　　　　脫 □ 而 □

◆ 請把下面互為近義詞的成語補充完整

□ □ 投 地　　　　　頂 禮 □ □

一 意 □ □　　　　　□ □ 專 行

□ □ 逼 人　　　　　□ □ 凌 人

耳 □ 目 □　　　　　耳 □ 目 □

防 患 □ □　　　　　□ □ 綢 繆

□ □ 畢 露　　　　　嶄 露 □ □

答案在217頁

難度等級：★★★★

炯炯有神→神差鬼遣→遣兵調將→將伯之呼→
呼朋引類→類聚群分→分香賣履→履絲曳縞→
縞紵之交→交臂聚唾→唾壺擊碎→碎心裂膽→
膽寒發豎→豎起脊梁→梁上君子→子夏懸鶉→
鶉居鷇飲→飲水食菽→菽水承歡→歡呼雀躍→
躍馬彎弓→弓影杯蛇→蛇食鯨吞→吞舟是漏→
漏盡鐘鳴→鳴玉曳履→履險若夷→夷然自若→
若明若昧→昧死以聞

|炯炯有神|：炯炯，明亮的樣子。喻眼睛發亮，很有精神。|
|神差鬼遣|：好像有鬼神在支使著一樣，不自覺地做了原先
沒想到要做的事。同「神差鬼使」。|
|遣兵調將|：調遣士兵，派任將領。指調動部屬人力。|
|將伯之呼|：請求長者幫助。|
|呼朋引類|：呼，叫；引，招來；類，同類。招引同類型的
朋友，結成黨羽。常有鄙視的意味。|
|類聚群分|：各種方術因種類相同而聚合，各種事物因類別
不同而區分。|

分香賣履：舊時比喻人臨死念念不忘妻兒。後用以比喻臨死時對妻妾的愛戀之情。

履絲曳縞：穿絲履，著縞衣。形容奢侈。

縞紵之交：縞紵，縞帶和紵衣。縞帶指用白色絹製成的大帶。紵衣指用苧麻纖維織成的衣服。指交情篤深。

交譽聚唾：指一齊唾棄。

唾壺擊碎：唾壺，古代痰盂。形容對文學作品高度讚賞。

碎心裂膽：形容異常恐懼。

膽寒發豎：形容恐怖之極。

豎起脊梁：比喻振作精神。

梁上君子：梁，房梁。躲在梁上的君子。竊賊的代稱。現在有時也指脫離實際、脫離群眾的人。

子夏懸鶉：鶉，鶉鳥尾禿有如補綻百結。指子夏生活寒苦卻不願做官，衣服破爛打結，披在身上像掛著的鶉鳥尾一樣。形容人衣衫襤褸，生活困頓卻清高自持，安貧樂道。

鶉居鷇飲：比喻生活儉樸，不求享受。同「鶉居鷇食」。

飲水食菽：形容生活清苦。同「飲水啜菽」。

菽水承歡：菽水，豆和水，指普通飲食；承歡，侍奉父母使其歡喜。指奉養父母，使父母歡樂。

歡呼雀躍：高興得像麻雀一樣跳躍。形容非常歡樂。

躍馬彎弓：馳馬盤旋，張弓要射。形容擺開架勢，準備作戰。後比喻故作驚人的姿態，實際上並不立即行動。

弓影杯蛇：猶言杯弓蛇影。形容疑神疑鬼，自相驚擾。比喻因錯覺而產生驚懼。

蛇食鯨吞：蛇食，像蛇一樣吞食；鯨吞，像鯨一樣吞咽。比喻強者逐步併吞弱者。

吞舟是漏：吞舟，指能吞舟的大魚，比喻大奸大惡的人。比喻法令寬疏，大奸大惡的人仍被饒恕。

漏盡鐘鳴：漏，滴漏，古代計時器。晨鐘已經敲呼，漏壺的水也將滴完。比喻年老力衰，已到晚年。也指深夜。

鳴玉曳履：佩玉飾曳絲履。指獲高官厚祿。

履險若夷：走險路如行平地。比喻不畏困難或本領高強。

夷然自若：指神態鎮定，與平常一樣。

若明若昧：比喻對情況的瞭解或對問題的認識不清楚。同「若明若暗」。

昧死以聞：昧，冒；聞，使聽到。冒著死罪來稟告您。表示謹慎惶恐。

◆唾壺擊碎◆

　　晉朝時期，大將軍王敦每次喝完了酒後總是吟詠曹操的詩句：「老驥伏櫪，志在千里。烈士暮年，壯心不已。」一邊吟詠一邊用如意敲打唾壺，壺口都給敲破了。

◆梁上君子◆

　　東漢的時候，有一個人叫做陳寔。每次別人遇到什麼紛爭的時候，都會請陳寔出來主持公道，因為大家都知道陳寔是一

個忠厚誠懇的大好人，每個人都很喜歡他，願意聽他的話。

有一年陳寔的家鄉鬧饑荒，很多人都找不到工作做，有的人就到別的地方去工作，也有人因為沒有工作可以做，變成了小偷，專門去偷別人的東西！

有一天晚上，有一個小偷溜進陳寔的家，躲在屋梁上面，準備等陳寔睡覺以後偷東西，其實陳寔早就發現小偷了，不過他卻假裝沒看到，安靜地坐在客廳裡喝茶。

過了一會，陳寔把全家人都叫到客廳，對著大家說：「你們知道，人活在世界上只有短短的幾十年，如果我們不好好把握時間去努力，等我們老了以後再努力就來不及了。所以，我們應該從小就要養成努力向上的好習慣，長大以後才能對社會、家庭，還有自己有好的貢獻！當然也有一些不努力的人，只喜歡享受，這些人的本性並不壞，只是他們沒有養成好的習慣，才會做出一些危害社會的壞事情，你們現在把頭往上看，在我們屋梁上的這位先生，就是一個活生生的例子。」

小偷一聽，嚇得趕快從屋梁上爬下來，跪在陳寔前面說：「陳老爺，對不起！我知道我錯了，請您原諒我！」

陳寔不但沒有責罵小偷，還非常慈祥地對小偷說：「我看你不像是一個壞人，可能是因為生活困苦所逼，我現在給你一些錢，你不要再去偷東西，好好努力，做錯事情只要能改過，你還是會成為一個有用的人的！」

小偷感動的哭著對陳寔說：「謝謝陳老爺！我一定會好好努力的！」後來，這個小偷果然把自己的壞習慣改掉，努力做

事，成為一個大家都稱讚的好青年！後來，大家就把陳寔說的話變成「梁上君子」這句成語，用來稱呼偷拿別人東西的小偷。

◆ 成語連用，請根據已給的成語填空，使意思連貫

只可意會　　　不可□□
臭味相投　　　□□為□
逢山開路　　　遇□搭□
為虎作倀　　　□□為虐
桃李不言　　　下自□□
浮光掠影　　　走□□花

◆ 請根據下面的提示寫出正確的成語

犯法，在地上畫圈，最簡單的監獄　　□□□□
諸葛亮，船，箭　　□□□□
吃棗不嚼不吐核　　□□□□
門口，捉麻雀，冷清　　□□□□
鐵棒，針，李白　　□□□□
盧生，小米粥，做夢　　□□□□

答案在218頁

成語接龍 5

難度等級：★★★★★

聞雷失箸→箸長碗短→短歎長籲→籲天呼地→
地棘天荊→荊釵布裙→裙帶關係→系風捕景→
景星麟鳳→鳳引九雛→雛鳳清聲→聲情並茂→
茂林修竹→竹籬茅舍→舍策追羊→羊狠狼貪→
貪功起釁→釁稔惡盈→盈滿之咎→咎有應得→
得兔忘蹄→蹄閒三尋→尋壑經丘→丘山之功→
功成名遂→遂非文過→過屠大嚼→嚼墨噴紙→
紙落雲煙→煙聚波屬

聞雷失箸：本指三國蜀主劉備進食時，聽到曹操說：「今天下英雄，唯使君與操耳。」大吃一驚，筷子遂掉落在地上，此時正逢雷雨，劉備乃託言是因打雷受到驚嚇。後比喻利用巧言掩飾真情。

箸長碗短：形容家用器物凌亂不全。

短歎長籲：籲，歎息。短一聲、長一聲不停地歎氣。

籲天呼地：呼天喚地。形容極度悲切。

地棘天荊：指到處佈滿荊棘。比喻環境惡劣。

荊釵布裙：荊枝作釵，粗布為裙。形容婦女裝束樸素。

裙帶關係：裙帶，比喻妻女、姊妹的親屬。指相互勾結攀援的婦女姻親關係。

系風捕景：比喻不可能做到的事情。比喻不露形跡。亦作「繫風捕影」。

景星麟鳳：猶言景星鳳凰。比喻傑出的人才。

鳳引九雛：為天下太平、社會繁榮的吉兆。

雛鳳清聲：雛鳳，比喻優秀子弟；清聲，清越的鳴聲。比喻後代子孫更有才華。

聲情並茂：並，都；茂，草木豐盛的樣子，引申為美好。指演唱的音色、唱腔和表達的感情都很動人。

茂林修竹：修，長。茂密高大的樹林竹林。

竹籬茅舍：常指鄉村中因陋就簡的屋舍。

舍策追羊：放下手中書本去尋找丟失的羊。比喻發生錯誤以後，設法補救。

羊狠狼貪：狠，兇狠。原指為人兇狠，爭奪權勢。後比喻貪官污吏的殘酷剝削。

貪功起釁：貪求事功而挑起爭端。

釁稔惡盈：猶言罪大惡極。罪惡大到了極點。

盈滿之咎：財富過於充足會招致禍患。

咎有應得：罪過和災禍完全是應得的。

得兔忘蹄：猶言得魚忘筌。蹄，兔罝，捕捉兔子的網。比喻事情成功以後就忘了本來依靠的東西。

蹄閒三尋：指馬奔走時，前後蹄間一躍而過三尋。形容馬奔跑得快。同「蹄間三尋」。

尋壑經丘：尋幽探勝，遊山玩水。

丘山之功：比喻功績偉大。

功成名遂：遂，成就。功績建立了，名聲也有了。

遂非文過：飾非文過。掩飾錯誤和過錯。

過屠大嚼：比喻心裡想而得不到手，只好用不切實際的辦法來安慰自己。

嚼墨噴紙：本是傳說，後用以形容人文筆好。

紙落雲煙：形容落筆輕捷，揮灑自如。

煙聚波屬：如煙之相聚，波之相接。比喻接連而來，聚集甚多。

成語故事

◆雛鳳清聲◆

出自唐・李商隱《韓冬郎既席為詩相送因成二絕》：

十歲裁詩走馬成，冷灰殘燭動離情。

桐花萬里丹山路，雛鳳清於老鳳聲。

◆荊釵布裙◆

梁鴻字伯鸞，是扶風平陵人。由於梁鴻的高尚品德，許多人想把女兒嫁給他，梁鴻謝絕他們的好意，就是不娶。

與他同縣的一位孟財主有一個女兒，長得又黑又肥又醜，而且力氣極大，能把石臼輕易舉起來。每次家人為她選擇婆家，她就是不嫁，現在已經三十歲了。

父母問她為何不嫁。她說：「我要嫁像梁伯鸞一樣賢德的

人。」

梁鴻聽後，就下聘禮，準備娶她。

孟女高高興興準備著嫁妝。等到過門那天，她打扮得漂漂亮亮的。

哪想到，婚後一連七日，梁鴻一言不發。孟家女就來到梁鴻面前跪下，說：「妾早聞夫君賢名，立誓非您莫嫁。夫君也拒絕了許多家的提親，最後選定了妾為妻。可不知為什麼，婚後夫君默默無語，不知妾犯了什麼過失？」

梁鴻答道：「我一直希望自己的妻子是位能穿麻葛衣，並能與我一起隱居到深山老林中的人。而現在你卻穿著綺縞等名貴的絲織品縫製的衣服，塗脂抹粉、梳妝打扮，這哪裡是我理想中的妻子啊？」

孟女聽了，對梁鴻說：「我這些日子的穿著打扮，只是想驗證一下，夫君你是否真是我理想中的賢士。妾早就準備有勞作的服裝與用品。」說完，便將頭髮卷成髻，用荊條做釵，穿上粗布衣服，架起織機，動手織布。

梁鴻見狀，大喜，連忙走過去，對妻子說：「妳才是我梁鴻的妻子！」他為妻子取名為孟光，字德曜，意思是她的仁德如同光芒般閃耀。

 成語練習

◆ **請根據下面的俗語補充成語**

王子犯法，與庶民同罪	□□不阿
翻手作雲覆手作雨	□雲□雨
年年防火，夜夜防賊	防□□然
芝麻開花節節高	□□直上
有力使力，無力使智	□盡所□
雞窩飛出金鳳凰	□□奇聞

◆ **請將下面的成語補充完整**

歷歷□□	歷歷□□
歷歷□□	歷歷□□
碌碌□□	碌碌□□
碌碌□□	碌碌□□
赫赫□□	赫赫□□
花花□□	花花□□

 答案在 218～219 頁

成接語龍 6

難度等級：★★★★★★

屬辭比事→事敗垂成→成敗興廢→廢寢忘餐→

餐風露宿→宿弊一清→清洌可鑒→鑒機識變→

變醨養瘠→瘠牛羸豚→豚蹄穰田→田父獻曝→

曝骨履腸→腸肥腦滿→滿腹牢騷→騷翁墨客→

客死他鄉→鄉壁虛造→造端倡始→始終如一→

一曲陽關→關情脈脈→脈脈相通→通情達理→

理屈詞窮→窮山惡水→水碧山青→青黃溝木→

木落歸本→本性難移

|屬辭比事|：原指連綴文辭，排比事實，記載歷史。後泛稱作文紀事。

|事敗垂成|：事情在快要成功的時候失敗了。

|成敗興廢|：成功或失敗，興起或衰退。

|廢寢忘餐|：忘記了睡覺，顧不得吃飯。形容對某事專心致志或忘我地工作、學習。

|餐風露宿|：風裡吃飯，露天睡覺。形容旅途或野外工作的辛苦。

|宿弊一清|：多年的弊病一下就肅清了。

|清洌可鑒|：洌，水清；鑒，照。清澈得可以照見人影。

鑒機識變：察看時機，瞭解動向。

變醨養瘠：使薄酒變醇，瘠土變得肥沃。比喻改變貧窮落後面貌。

瘠牛羸豚：瘠，瘠瘦；羸，病弱的。瘦弱的牛和豬。比喻弱小的民族或國家。

豚蹄穰田：戰國時齊國弄臣淳于髡，以田間祈禱者持一隻豬蹄和一盂酒卻祈求眾多收成，來譏諷齊王想以薄禮向趙國借重兵的舉動。後比喻希圖以少許東西求取大量收益。

田父獻曝：田父，老農；曝，曬。老農將曬太陽取暖的方法獻給國君。常作向人獻物或獻計的謙詞。

曝骨履腸：暴露屍骨，踩踏腸子。極言所釀戰禍之慘烈。

腸肥腦滿：腸肥，指身體肥胖，肚子大；腦滿，指肥頭大耳。形容不勞而食的人吃得飽飽的，養得胖胖的。

滿腹牢騷：牢騷，抑鬱不平之感。一肚子的不滿情緒。形容心情極為抑鬱，很不得意。

騷翁墨客：指詩人、作家等文人。同「騷人墨客」。

客死他鄉：客死，死在異鄉或國外。死在離家鄉很遙遠的地方。

鄉壁虛造：即對著牆壁，憑空造出來。比喻無事實根據，憑空捏造。

造端倡始：指首先宣導。

始終如一：始，開始；終，結束。至始至終一個樣子。指能堅持，不間斷。

一曲陽關：陽關，古曲調名，古人送別時唱。比喻別離。

關情脈脈：關情，關切的情懷；脈脈，情意深長。形容眼
神中表露的意味深長的綿綿情懷。亦作「脈脈
含情」。

脈脈相通：血管彼此相通。比喻關係密切。

通情達理：指說話、做事很講道理。

理屈詞窮：屈，短，虧；窮，盡。由於理虧而無話可說。

窮山惡水：窮山，荒山；惡水，經常引起災害的河流湖泊
等。形容自然條件非常差。

水碧山青：碧，青綠色。形容景色很美，豔麗如畫。

青黃溝木：為無心仕進的典故。

木落歸本：猶言葉落歸根。比喻事物總有一定的歸宿。多
指作客他鄉的人最終要回到本鄉。

本性難移：移，改變。本質難於改變。

◆事敗垂成◆

　　東晉大將謝玄在叔叔謝安的指揮下取得了淝水大戰的全面
勝利，迫使前秦王符堅逃回關中，謝玄乘勝追擊，收復了北方
的大片領土，就在北方快要統一的時候，東晉皇帝聽信讒言令
其收兵駐守淮陰。統一北方未遂，人們感歎他是事敗垂成。

◆田父獻曝◆

　　戰國時期，宋國有一個沒有見過世面的農夫，由於家貧終
日穿一件粗麻衣，勉強過冬。第二年春天，天氣晴朗，他就脫
光衣服在太陽下曝曬，覺得十分舒服，由於沒有見過漂亮的皮

衣和高大的房子，他就認為這是取暖的好方法，並對妻子說如果把這取暖的辦法進獻給國王一定會得要重賞。

成語練習

◆ 請將成語和與之相關的歷史人物連線

驚弓之鳥 • • 廉頗
圖窮匕見 • • 張良
負荊請罪 • • 苻堅
江郎才盡 • • 荊軻
孺子可教 • • 更羸
草木皆兵 • • 江淹

◆ 請根據下面這首詩補充成語

《山中》 ——王勃

長江悲已滯，萬里念將歸。況屬高風晚，山山黃葉飛。

盛☐空前 停☐不前
☐☐流水 ☐☐迢迢
☐☐破浪 ☐辭比事
☐☐天塹 ☐落☐根
展翅☐☐ ☐天憫人
墓木☐拱 私心雜☐
☐節☐花

答案在 219～220 頁

難度等級：★★★★★★★★

移星換斗→斗量車載→載舟覆舟→舟中敵國→

國泰民安→安身樂業→業精於勤→勤學好問→

問鼎中原→原形畢露→露尾藏頭→頭疼腦熱→

熱腸古道→道山學海→海水桑田→田月桑時→

時來運轉→轉危為安→安分知足→足足有餘→

餘韻流風→風清月明→明目達聰→聰明才智→

智昏菽麥→麥穗兩岐→岐出岐入→入室升堂→

堂而皇之→之死靡他

移星換斗：形容法術神妙或手段高超。

斗量車載：載，裝載。用車載，用斗量。形容數量很多，
不足為奇。

載舟覆舟：民眾猶如水，可以承載船，也可以傾覆船。比
喻人民是決定國家興亡的主要力量。

舟中敵國：同船的人都成的敵人。比喻大家反對，十分孤
立。

國泰民安：泰，平安，安定。國家太平，人民安樂。

安身樂業：指安穩快樂地過日子。

業精於勤：業，學業；精，精通；於，在於；勤，勤奮。學業精深是由勤奮得來的。

勤學好問：勤奮學習，不懂的就問。比喻善於學習。

問鼎中原：問，詢問；鼎，古代煮食的器物，三足兩耳；中原，黃河中下游一帶，指疆域領土。比喻企圖奪取天下。

原形畢露：原形，原來的形狀；畢，完全。本來面目完全暴露。指偽裝被徹底揭開。

露尾藏頭：藏起了頭，露出了尾。形容說話躲躲閃閃，不把真實情況全部講出來。

頭疼腦熱：泛指一般的小病或小災小難。

熱腸古道：熱腸，熱心腸；古道，上古時代的風俗習慣，形容厚道。指待人真誠、熱情。

道山學海：道、學，學問。學識比天高比海深。形容學識淵博。

海水桑田：猶滄海變桑田。比喻世事變遷很大。

田月桑時：泛指農忙季節。

時來運轉：指時機來了，命運也有了轉機。指境況好轉。

轉危為安：由危險轉為平安（多指局勢或病情）。

安分知足：安於本分，對自己所得到的待遇知道滿足。

足足有餘：形容充足、寬裕，支用不完。

餘韻流風：傳留後世的韻致風度。

風清月明：微風清涼，月光明朗。形容夜景美好。同「風清月朗」。

明目達聰	眼睛明亮，耳朵靈敏。形容力圖透徹瞭解。
聰明才智	指有豐富敏捷的智力和顯著的才能。
智昏菽麥	指智力不能辨認豆麥。形容無知。
麥穗兩岐	一麥兩穗。舊時以為祥瑞，以兆豐年。亦用以稱頌吏治成績卓著。比喻相像的兩樣事物。
岐出岐入	指出入無固定的處所。
入室升堂	比喻人的學識技藝等方面有高深的造詣。
堂而皇之	堂皇，官署的大堂，引申為氣勢盛大的樣子。形容端正莊嚴或雄偉有氣派。也指表面上莊嚴正大，堂堂正正，實際卻不然。
之死靡他	至死不變。形容忠貞不二。同「之死靡它」。

成語故事

◆業精於勤◆

「業精於勤而荒於嬉」是韓愈的一句名言，意思是說：學業的精深在於勤奮，而荒廢在於貪玩。業精於勤荒於嬉，出自韓愈的《進學解》。意思是說學業由於勤奮而精通，但它卻荒廢在嬉笑聲中，事情由於反復思考而成功，但他卻能毀滅於隨隨便便。

古往今來，多少成就事業的人來自業精於勤荒於嬉。有個很好典故說的也是這個道理。戰國時期的蘇秦，開始雖有雄心壯志，但由於學識淺薄，跑了許多地方都得不到重用。後來他下決心發奮讀書，有時讀書讀到深夜，實在疲倦、快要打盹的

時候，就用錐子往自己的大腿刺去，刺得鮮血直流。他用這種「錐刺股」的特殊方法，驅逐睡意，振作精神，堅持學習。後來終於成了著名政治家。

◆問鼎中原◆

傳說古代夏禹鑄造九鼎，代表九州，作為國家權力象徵。夏、商、周三代以九鼎為傳國重器，為得天下者所據有。九州乃豫州、翼州、兗州、青州、徐州、揚州、荊州、雍州、幽州。

夏朝經歷了 470 年，到前 1600 年，夏桀無道亡國，九鼎為成湯所得，成湯就建立了商朝。商朝經歷 550 多年，到前 1046 年，紂王暴虐亡國，九鼎為姬發所得，姬發就建立了周朝。

到前 606 年，楚莊王想取周而代之，就借朝拜天子的名義，到周王室去問九鼎的大小輕重，結果在周大臣王孫滿那裡碰了一個軟釘子。

王孫滿說：「統治天下在乎德而不在乎鼎。」

莊王很不服氣地說：「你別依仗九鼎，我楚國有的是銅，我們只要折斷戈戟的刀尖，就足夠做九鼎了。」

王孫滿說：「大王您別忘了，當初夏禹是因為有德，天下諸侯都擁戴他，各地才貢獻銅材，啟才能鑄成九鼎以象萬物。後來夏桀昏亂，鼎轉移給商；商紂暴虐，鼎又轉移給了周。如天子有德，鼎雖小卻重得難以轉移；如果天子無德，鼎雖大卻是輕而易動。周朝的國運還未完，鼎的輕重是不可以問的。」莊王無話可說。從此，人們就將企圖奪取政權稱為「問鼎」。

◆ 請把下面意思相反的成語補充完整

□□滿座	門可□□	
多多□□	寧□毋□	
□描□寫	□墨□彩	
□吃□用	□□浪費	
高□莫□	□顯易□	
相敬□□	□□不調	

◆ 趣味成語填空練習

最長的壽命	□壽無□
最繁忙的季節	多□之□
最多的顏色	萬□千□
最重的頭髮	□□一髮
最高明的醫術	□死□生
最反常的氣候	晴天□□

 答案在220頁

成語接龍 8

難度等級：★★★★★★★★

他鄉故知→知榮守辱→辱國喪師→師心自是→
是古非今→今夕何夕→夕惕若厲→厲世摩鈍→
鈍學累功→功高不賞→賞立誅必→必裡遲離→
離經叛道→道傍築室→室邇人遐→遐邇一體→
體恤入微→微不足道→道貌儼然→然荻讀書→
書不釋手→手急眼快→快步流星→星羅雲布→
布鼓雷門→門生故舊→舊病復發→發家致富→
富貴浮雲→雲天霧地

他鄉故知：故知，老朋友，熟人。在異地遇到了老友或熟
人。

知榮守辱：守，安於。雖然知道怎樣可得到榮譽，卻安於
受屈辱的地位。

辱國喪師：指國家蒙受恥辱，軍隊遭到損失。

師心自是：師心，以心為師，這裡指只相信自己；自是，
按自己的主觀意圖行事。形容自以為是，不肯
接受別人的正確意見。

是古非今：是，認為對；非，認為不對，不以為然。指不
加分析地肯定古代的，否認現代的。

今夕何夕：今夜是何夜？指今晚不同於於尋常的夜晚。多用作驚喜慶幸之詞。

夕惕若厲：若，如；厲，危。朝夕戒懼，如臨危境，不敢稍懈。

厲世摩鈍：厲，勸勉；鈍，魯鈍。指磨礪世人，使笨拙的人奮發有為。

鈍學累功：鈍，遲鈍，笨拙；累，積聚。愚笨的人只要刻苦學習，也能取得成就。

功高不賞：功，功勳，功業；賞，賞賜。功勞極大，無法賞賜。形容功勞之大。

賞立誅必：指該賞的立即賞，該罰的一定罰。

必裡遲離：陰曆九月九日。

離經叛道：離，背離，不遵守。原指違反封建統治階級所尊奉的經典和教條。現泛指背離占主導地位的理論或學說。

道傍築室：比喻雜採各家之說。亦指無法成功的事。

室邇人遐：房屋就在近處，可房屋主人卻離得遠。多用於思念遠別的人或悼念死者。同「室邇人遠」。

遐邇一體：指遠近猶如一個整體。形容協調統一。

體恤入微：形容對人照顧或關懷非常細心、周到。

微不足道：微，細，小；足，值得；道，談起。很微小，不值一提。指意義、價值等小得不值得一提。

道貌儼然：猶道貌岸然。指神態嚴肅，一本正經的樣子。

然荻讀書：然，「燃」的本字，燃燒；荻，蘆葦一類的植物。燃荻為燈，發奮讀書。形容勤學苦讀。

書不釋手：手裡的書捨不得放下。形容勤學或看書入迷。

手急眼快：動作迅速，眼光敏捷。形容機靈敏捷。

快步流星：形容步子跨得大，走得快。

星羅雲布：猶星羅棋佈。形容數量很多，分佈很廣。

布鼓雷門：布鼓，布蒙的鼓；雷門，古代浙江的城門名。在雷門前擊布鼓。比喻在能手面前賣弄本領。

門生故舊：指學生和舊友。

舊病復發：原來的病症又犯了。

發家致富：發展家業，使家庭變得富裕起來。

富貴浮雲：意指不義而富貴，對於我就像浮雲那樣輕飄。比喻把金錢、地位看得很輕。

雲天霧地：比喻不明事理，糊裡糊塗。

◆然荻讀書◆

　　梁代有位彭城人劉綺，是交州刺史劉勃的孫子，早年失去親人，家境貧寒，沒有能力置備燈燭，常買了荻一尺一寸地折斷，點著照明夜讀。

　　元帝最初出任會稽太守，仔細挑選僚屬，劉綺因有才華，被任為湘東國的常侍兼充記室，常管章奏文書工作，很受禮遇，最後官至金紫光祿大夫。

◆書不釋手◆

三國時代，東吳有一員大將名叫呂蒙字子明。年輕時，家境貧困，無法讀書。

從軍後，雖作戰驍勇，常立戰功，卻苦於缺少文化，不能把戰例經驗總結寫下來。

有一天，吳主孫權對呂蒙說：「你現在掌管軍事大權，應當多讀些史書，兵書，才能擔當重任。」

呂蒙一聽主公要他學習，便為難地說：「軍隊裡的事情又多又複雜，都要我親自過問，恐怕擠不出時間來讀書啊！」

孫權說：「你的事情總沒我多吧？我並不是要你去研究學問，而只是要你翻閱些古書，從中得到一些啟發罷了。」

呂蒙問：「可我不知道應該去讀哪些書？」

孫權聽了，微笑說：「你可以先讀些《孫子》、《六韜》等兵法書，再讀些《左傳》、《史記》等一些歷史書，這些書對於以後帶兵打仗很有好處。」

孫權又說：「時間嘛！要自己去調整出來。從前漢光武帝在行軍作戰的緊張關頭，手裡還總是拿著一本書不肯放下來呢！為什麼你就沒有時間呢？」

呂蒙聽了孫權的話，回去便開始讀書學習，並堅持不懈。最後做了吳國的主將，有勇有謀，屢建奇功。

成語練習

◆ 成語選擇題

1. (　) 成語「逢人説項」中的「項」指的是？
　　　 A. 項羽　　B. 項斯　　C. 項莊

2. (　) 古代「映雪讀書」的人是？
　　　 A. 孫康　　B. 匡衡　　C. 車胤

3. (　) 成語「口蜜腹劍」來源於歷史上哪個人？
　　　 A. 張昌宗　　B. 李密　　C. 李林甫

4. (　) 成語「唱籌量沙」中的「籌」是指？
　　　 A. 一首歌名　　B. 籌碼，數位　　C. 計畫

◆ 請圈出下面成語中的錯別字並寫出正確的

端泥可察□　　相儒以沫□　　梨花戴雨□
安圖索驥□　　梁孟相傲□　　迷途知反□
侍才傲物□　　饋不成軍□　　厲害得失□
散兵猶勇□　　氣焰器張□　　聲名顯郝□

答案在220～221頁

難度等級：★★★★★★★★★★

地利人和→和風細雨→雨歇雲收→收之桑榆→

榆枋之見→見賢思齊→齊心同力→力可拔山→

山明水秀→秀外慧中→中原逐鹿→鹿走蘇台→

台閣生風→風雨如盤→磐石之安→安然無事→

事過情遷→遷喬出谷→谷馬礪兵→兵多將廣→

廣種薄收→收因結果→果不其然→然糠自照→

照螢映雪→雪月風花→花辰月夕→夕陽西下→

下車泣罪→罪惡滔天

地利人和：地利，地理的優勢；人和，得人心。表示優越
的地理條件和群眾基礎。

和風細雨：和風，指春天的風。溫和的風，細小的雨。比
喻方式和緩，不粗暴。

雨歇雲收：比喻男女離散。

收之桑榆：指初雖有失，而終得補償。後指事猶未晚，尚
可補救。

榆枋之見：比喻狹小的天地。後用以比喻淺薄的見解。

見賢思齊：賢，德才兼備的人；齊，相等。見到德才兼備的人就想趕上他。

齊心同力：形容認識一致，共同努力。同「齊心協力」。

力可拔山：力氣大得可以拔起山來，形容勇力過人。

山明水秀：山光明媚，水色秀麗。形容風景優美。

秀外慧中：秀，秀麗；慧，聯盟。外表秀麗，內心聰明。

中原逐鹿：指群雄並起，爭奪天下。

鹿走蘇台：比喻國家敗亡，宮殿荒廢。

台閣生風：台閣，東漢尚書的辦公室。泛指官府大臣在台閣中嚴肅的風氣。比喻官風清廉。

風雨如盤：盤，大石頭。形容風雨極大。

磐石之安：形容極其安定穩固。

安然無事：猶言平安無事。

事過情遷：隨事情過去，對該事感情、態度也起了變化。

遷喬出穀：比喻人的地位上升。

谷馬礪兵：猶言秣馬厲兵。

兵多將廣：兵將眾多。形容軍隊人員多，兵力強大。

廣種薄收：薄，少。比喻實行的很廣泛，但收效甚微。

收因結果：指了卻前緣，得到結果。舊有因果報應之說，指前有因緣則必有相對的後果。

果不其然：果然如此。指事物的發展變化跟預料的一樣。

然糠自照：然，同「燃」，燒；糠，穀殼。燒糠照明。比喻勤奮好學。

照螢映雪：利用螢火蟲的光和白雪的映照讀書，形容刻苦地讀書精神。

雪月風花：代指四時景色。比喻男女情事。

花辰月夕：有鮮花的早晨，有明月的夜晚。指美好的時光和景物。同「花朝月夕」。

夕陽西下：指傍晚日落時的景象。也比喻遲暮之年或事物走向衰落。

下車泣罪：舊時稱君主對人民表示關切。

罪惡滔天：滔天，漫天、彌天。形容罪惡極大。

◆收之桑榆◆

東漢初年，光武帝劉秀派大將馮異與鄧禹去圍剿赤眉農民起義軍，鄧禹與義軍交戰後不幸損兵折將，馮異命令部隊加強防禦，收攏潰散的散兵，同時派軍裝成赤眉軍打入內部，結果大勝。朝廷下文書表彰他們的戰鬥是失之東隅，收之桑榆。

◆見賢思齊◆

出自《論語・里仁》：「見賢思齊焉，見不賢而內自省也。」大意是看到賢人就向他學習，希望能和他一樣。看到不賢的人要從內心反省自己有沒有跟他相似的毛病。

這是孔子說的話，也是後世儒家修身養德的座右銘。

「見賢思齊」是說好的榜樣對自己的震撼，驅使自己努力趕上；「見不賢而內自省」是說壞的榜樣對自己的「教益」，要學會吸取教訓，不能跟別人墮落下去。

　　孟子的母親因為怕孟子受到壞鄰居的影響，而連搬了三次家；杜甫寫詩自我誇耀「李邕求識面，王翰願為鄰」，都說明了這種「榜樣的作用」。

◆燃糠自照◆

　　南朝時期，有一個叫顧歡的孩子，非常好學。因為家中貧窮，所以不能進鄉中的學校學習。但他卻不放鬆自己，整天跑到校舍後去聽先生講課，而且聽到的知識從不遺忘。晚上則點亮松枝或燃著稻糠，用來取光學習，從不間斷。經過多年勤奮自學，顧歡終於成為一個博學多才、對社會有用的人。

　　還有《太平廣記》卷一七五《李琪》記載，唐代李琪為母親守墓期間，點燃稻糠或柴火取光，在夜間苦讀，竟讀完了數千卷書。後人因以「燃糠自照」為勤奮學習的典故。

成語練習

◆ 以「日」字開頭的成語

日月 □□　　　　　日月 □□
日月 □□　　　　　日月 □□
日月 □□　　　　　日居 □□
日升 □□　　　　　日往 □□
日削 □□　　　　　日積 □□
日新 □□　　　　　日省 □□
日復 □□　　　　　日以 □□
日不 □□

◆ 以「日」字結尾的成語

<table>
<tr><td>□□天 日</td><td>□□貫 日</td></tr>
<tr><td>□□終 日</td><td>□□蔽 日</td></tr>
<tr><td>□□化 日</td><td>□□寧 日</td></tr>
<tr><td>□□吉 日</td><td>□□麗 日</td></tr>
<tr><td>□□逐 日</td><td>□□吠 日</td></tr>
<tr><td>□□白 日</td><td>□□換 日</td></tr>
<tr><td>□□繼 日</td><td>□□一 日</td></tr>
<tr><td>□□射 日</td><td></td></tr>
</table>

答案在 221 ～ 222 頁

成語接龍 10

難度等級：★★★★★★★★★★★

天各一方→方外之人→人存政舉→舉步生風→
風吹雨打→打富濟貧→貧病交加→加減乘除→
除暴安良→良藥苦口→口若懸河→河出伏流→
流芳千古→古色古香→香藥脆梅→梅妻鶴子→
子孝父慈→慈眉善目→目無下塵→塵羹塗飯→
飯來張口→口中蚤虱→虱脛蟣肝→肝膽楚越→
越鳥南棲→棲沖業簡→簡明扼要→要言不煩→
煩言碎辭→辭巧理拙

天各一方：指各在天底下的一個地方。形容相隔極遠，見面困難。

方外之人：方外，世外。原指言行超脫於世俗禮教之外的人。後指僧道。

人存政舉：舊指一個掌握政權的人活著的時候，他的政治主張便能貫徹。

舉步生風：形容走路特別快或辦事乾淨利落。

風吹雨打：原指花木遭受風雨摧殘。比喻惡勢力對弱小者的迫害。亦比喻嚴峻的考驗。

打富濟貧：打擊豪紳、地主，貪官污吏，奪取其財物救濟
窮人。

貧病交加：貧窮和疾病一起壓在身上。

加減乘除：算術的四則運算，借指事物的消長變化。

除暴安良：暴，暴徒；良，善良的人。剷除強暴，安撫善
良的人民。

良藥苦口：好藥往往味苦難吃。比喻衷心的勸告，尖銳的
批評，聽起來覺得不舒服，但對改正缺點錯誤
很有好處。

口若懸河：若，好像；懸河，激流傾瀉。講起話來滔滔不
絕，像瀑布不停地奔流傾瀉。形容能說會辯，
說起來沒個完。

河出伏流：比喻潛在力量爆發，其勢猛不可擋。

流芳千古：美名永傳於後世。

古色古香：形容器物書畫等富有古雅的色彩和情調。

香藥脆梅：果脯名。

梅妻鶴子：以梅為妻，以鶴為子。比喻清高或隱居。宋‧
林逋隱居西湖孤山，植梅養鶴，終身不娶，人
謂「梅妻鶴子」。

子孝父慈：兒女孝順，父母慈愛。

慈眉善目：形容人的容貌一副善良的樣子。

目無下塵：下塵，佛家語，凡塵，塵世，比喻地位低者。
眼睛不往下看。形容態度傲慢，看不起地位低
的人。

塵羹塗飯：塗，泥。塵做的羹，泥做的飯。指兒童之間的一種遊戲。比喻沒有用處的東西。

飯來張口：指吃現成飯。形容不勞而獲，坐享其成。

口中蚤虱：比喻極易消滅的敵人，猶如口中之虱。

虱脛蟣肝：蝨子的小腿，蟣子的肝臟。比喻非常微小的東西。

肝膽楚越：肝膽，比喻關係密切；楚越，春秋時兩個諸侯國，雖土地相連，但關係不好。比喻有著密切關係的雙方，變得互不關心或互相敵對。

越鳥南棲：南方飛來的鳥，築巢時一定在南邊的樹枝上。比喻難忘故鄉情。

棲沖業簡：指安於淡泊簡樸的生活。

簡明扼要：指說話、寫文章簡單明瞭，能抓住要點。

要言不煩：要，簡要；煩，煩瑣。指說話或寫文章簡單扼要，不煩瑣。

煩言碎辭：形容文詞雜亂、瑣碎。

辭巧理拙：文辭雖然浮華，但不能闡明道理。

成語故事

◆天各一方◆

由於潁川人徐庶的幫助，劉備打敗了來犯的曹軍，並乘機奪取了樊城。曹操騙取了徐庶母親的筆跡，以徐母的名義寫信給徐庶，要他速來許昌相會。徐庶看完信方寸大亂，來和劉備辭行。有人私下勸劉備不要放走徐庶，免得他被曹操所用。

　　劉備說：「我把他留下來，斷絕他們母子之道，這不義的行為，我做不出來。」

　　第二天，劉備為徐庶餞行。劉備不捨，拉著徐庶的手說：「先生此去，天各一方，不知相會卻在何日！」

◆口若懸河◆

　　晉朝時，有一位大學問家，名叫郭象，字子玄。他在年輕的時候，已經是一個很有才學的人。尤其是他對於日常生活中所接觸的一些現象，都能留心觀察，然後再冷靜地去思考其中的道理。因此，他的知識十分淵博，對於事情也常常能有獨到的見解。

　　後來，他潛心研究老子和莊子的學說，並且對他們的學說有深刻的理解。過了些年，朝廷一再派人來請他。他實在推辭不掉，只得答應了，到朝中做了黃門侍郎。

　　到了京城，由於他的知識很豐富，所以無論對什麼事情都能說得頭頭是道，再加上他的口才好，又非常喜歡發表自己的見解，因此每當人們聽他談論時，都覺得津津有味。

　　當時有一位太尉王衍，十分欣賞郭象的口才，他常常在別人面前讚揚郭象說：「聽郭像說話，就好像一條倒懸起來的河流，滔滔不絕地往下灌注，永遠沒有枯竭的時候。」

　　郭象的辯才，由此可知。而後人就以「口若懸河」來形容人善於說話，一旦說起話來就像倒懸的河水、滔滔不絕，永遠沒有停止的時候。

◆要言不煩◆

三國時代，魏國冀州（今河北冀縣一帶）刺史裴徽部下文學從事管輅，是個很有才學的人。精通《周易》，全國出名。正始九年（西元248年）十二月間，吏部尚書何晏宴請管輅。想聽他談談《周易》；同時特邀請尚書鄧揚相陪，以示重視。

可是，管輅在開始的交談中，卻不談《周易》中的事。鄧揚就問管輅：「君見謂善《易》，而語初不及《易》中辭義，何故也？」

管輅回答說：「夫善《易》者不論《易》也。」

對這個回答，當時在場掌管軍事大權的何晏甚為讚賞，笑著說道：「可謂要言不煩也」這就是「要言不煩」的來歷。

成語練習

◆ **請在下面的空白處填上合適的成語，使句子通順**

一、根本不需這麼做，你這是畫蛇添足，＿＿＿＿＿＿。白白浪費了那麼多時間。

二、他大聲說：「就算是我做的又怎麼樣？跟你有什麼關係？輪得到你來＿＿＿＿＿＿嗎？」

三、他說：「恭喜你們合作成功，簡直是＿＿＿＿＿＿，默契不減當年啊。」

四、他們兩個不相上下，_____，所以誰能獲勝真的不好說。

五、這件事我只告訴你了，你一定要_____，不要透漏給別人啊！

◆ 請根據下面的要求寫成語，每個至少寫三個

描 寫 風 的 ：

描 寫 雨 的 ：

描 寫 雲 的 ：

描 寫 雪 的 ：

答案在222頁

Part

3

才高八斗
成語接龍

成語接龍 1

拙嘴笨舌→舌敝脣焦→焦頭爛額→額手稱慶→

慶弔不行→行同能偶→偶一為之→之死靡二→

二缶鐘惑→惑世盜名→名公鉅卿→卿卿我我→

我黼子佩→佩韋佩弦→弦外之響→響徹雲天→

天壤之別→別鶴離鸞→鸞音鶴信→信誓旦旦→

旦旦而伐→伐功矜能→能工巧匠→匠心獨具→

具體而微→微過細故→故宮禾黍→黍離麥秀→

秀色可餐→餐風吸露

拙嘴笨舌：拙，笨。嘴舌笨拙，形容不善於講話。

舌敝脣焦：敝，破碎；焦，乾枯。說話說得舌頭都破了，嘴脣乾了。形容用盡言語辭句論說。亦作「脣焦舌敝」。

焦頭爛額：燒焦了頭，灼傷了額。比喻做事困苦疲勞的樣子，有時也形容忙得不知如何是好，帶有誇張的意思。

額手稱慶：舉手齊額，表示慶幸。亦作「額手稱頌」。

慶弔不行：慶，賀喜；弔，弔唁。不予賀喜、弔唁。原指不與人來往。後形容關係疏遠。

行同能偶：品行相同，才能相等。

偶一為之：偶，偶爾；為，做。指平常很少這樣做，偶爾才做一次。

之死靡二：至死沒有二心。形容貞節的婦女至死不改嫁。後泛指人的意志堅強，至死都不改變。同「之死靡它」。

二缶鐘惑：二，疑，不明確；缶、鐘，指古代量器。弄不清缶與鐘的容量大小。比喻是非不明。

惑世盜名：迷惑世人以竊取名聲。

名公鉅卿：有名望的大官和權貴。

卿卿我我：形容夫妻或男女相親相愛，親密的樣子。

我黼子佩：黼，古代禮服上黑白相間的花紋。比喻夫妻同享富貴。

佩韋佩弦：韋，皮帶，具舒緩的意思。弦，弓弦，有緊張的意思。佩韋佩弦指佩戴著韋弦，用以警戒自己。今引申為樂聞規勸。

弦外之響：比喻言外之意。

響徹雲天：徹，貫通。形容聲音響亮，好像可穿過雲層，直達高空。

天壤之別：天與地相隔很遠。比喻差別極大。亦作「天壤之判」。

別鶴孤鸞：別，離別；鸞，鳳凰一類的鳥。離別的鶴，孤單的鸞。比喻夫妻離散。亦作「別鶴離鸞」。

鸞音鶴信：比喻仙界的音信。

信誓旦旦：信誓，表示誠意的誓言；旦旦，誠懇的樣子。指誓言說得非常誠懇可靠。

旦旦而伐：天天去砍伐。比喻不斷的毀損。

伐功矜能：伐、矜，誇耀。指吹噓自己的功勞和才能。形容居高自大，恃才傲物。

能工巧匠：指工藝技術高明的人。

匠心獨具：別具巧妙的心思。

具體而微：具體，各部分已大體具備；微，微小。事物的總體內容大多具備了，只是形體或規模較小而已。

微過細故：微小的過失和事故。

故宮禾黍：本指周朝大夫經過故國宮室，看見滿地禾黍，而感慨周室的顛覆。後用來比喻感念故國的情思。

黍離麥秀：黍離，形容蒼涼荒蕪的景象。麥秀，比喻懷念故國。用來感嘆亡國。

秀色可餐：秀色，美女姿容或自然美景；餐，吃。形容女子的姿色非常秀美。亦用以形容風景之美。

餐風吸露：吃風喝水。形容超脫塵俗。

◆焦頭爛額◆

漢朝時期，漢宣帝重用霍光，不聽徐福限制霍光的勸諫。霍光的子孫圖謀造反被宣帝鎮壓，宣帝獎賞那些有功人員，唯獨不賞徐福。於是有人上書講述曲突徙的故事，講主人款待那些焦頭爛額的救火人而忘記提出改正意見的人，宣帝立即重賞徐福，並封其為郎中。

◆二缶鐘惑◆

戰國時期，大哲學家莊周在《莊子》中講述「二缶鐘惑」的道理：「大惑者，終身不解；大愚者，終身不靈。三人行而一人惑，所適者猶可致也，惑者少也；二人惑則勞而不至，惑者勝也。而今也以天下惑，予雖有祈向，不可得也。不亦悲乎！大聲不入於里耳，折楊、皇華，則嗑然而笑。是故高言不止於眾人之心，至言不出，俗言勝也。以二缶鐘惑，而所適不得矣。」意思是最迷惑的人一輩子也不會醒悟，最愚蠢的人一輩子也不會明白。

三個人共同做一件事，如果其中有一個人感到迷惑，他們所想要做的事還是可以達成的；如果其中有兩個人感到迷惑，那麼即使辛苦勞作，他們所想要做的事卻是無法達成的，這是因為被迷惑的人占到優勢的緣故。而今天下的人都感到迷惑，我雖然祈求導向，卻也是不能夠達到的。這不令人感到悲哀

嗎！

　　高雅的音樂不能夠進入俗人的耳中，但當他們聽見折楊、皇華一般的俗樂時，卻會感到高興。所以高妙的言論不被眾人所接受，至理的名言不能被俗人們說出，都是因為世俗的言論佔據優勢的緣故。這樣就好像無法透過辨識容量把缶、鐘分清楚一樣，因而人們所想要做成的事是無法達成的。

◆信誓旦旦◆

　　出處《詩經‧衛風‧氓》「總角之宴，言笑晏晏。信誓旦旦，不思其反。反是不思，亦已焉哉！」

　　這首詩主要講一位美麗、溫和而多情的女子，跟一個男子（詩中的「氓」）從小就相識，他虛情假意，甜言蜜語，騙取了女子純真的愛情，可是在女子帶著她的嫁妝，滿懷對未來幸福生活的憧憬嫁到他家之後，「氓」便變了心。

　　雖然妻子溫順賢慧，為他早起晚睡，操持家務，他卻冷漠無情，兇狠殘暴。她悔恨萬分，無處訴說自己的苦痛，得不到任何同情和理解，連自己的兄弟，也對她咧著嘴嘲笑。

　　經過一番深刻反思之後，這位女子變得堅強起來，她不顧未來將會遭到的歧視和冷落毅然決定結束眼前這不堪忍受的痛苦生活，離開了那個負心漢。

成 語 練 習

◆ 請將下面帶有「六」字的成語補充完整

六 出 □□	六 合 □□
六 根 □□	六 馬 □□
六 尺 □□	六 親 □□
六 街 □□	六 脈 □□
六 道 □□	六 月 □□
六 □ 三 □	六 □ 四 □
六 □ 七 □	六 □ 金 □
六 □ 無 □	六 □ 圓 □

◆ 請在下面的括弧裡填上正確的動詞

□ 簷 □ 壁	□ 馬 □ 花
□ 肥 □ 瘦	□ 荊 □ 棘
□ 眉 □ 氣	□ 情 □ 俏
□ 星 □ 月	□ 朋 □ 友
大 □ 大 □	□ 眉 □ 眼
浮 □ 聯 翩	□ 傲 風 月
箭 步 如 □	□ 盡 腦 汁
□ 空 心 思	□ 費 苦 心

答案在 223 頁

成語接龍 2

難度等級：★★

露餐風宿→宿雨餐風→風度翩翩→翩若驚鴻→
鴻騫鳳逝→逝者如斯→斯斯文文→文理俱愜→
愜心貴當→當之無愧→愧悔無地→地動山摧→
摧眉折腰→腰金拖紫→紫綬金章→章甫薦履→
履霜之戒→戒驕戒躁→躁言醜句→句比字櫛→
櫛霜沐露→露才揚己→己溺己饑→饑寒交至→
至親骨肉→肉食者鄙→鄙俚淺陋→陋巷簞瓢→
瓢潑大雨→雨鬣霜蹄

露餐風宿：在露天中吃飯，在風中住宿。形容旅途艱辛。

宿雨餐風：形容旅途辛勞。

風度翩翩：風度，風采氣度，指美好的舉止姿態；翩翩，
　　　　　文雅的樣子。舉止文雅優美。

翩若驚鴻：形容姿態優美矯捷，猶如驚起的鴻雁。

鴻騫鳳逝：鴻鵠高飛，鳳凰遠逝。比喻毅然遠行。

逝者如斯：時光、事情的消逝如同河水流去般迅速。

斯斯文文：形容舉止文雅有禮。

文理俱愜：文、理，指文辭表達和思想內容；愜，滿足、滿意。文章的形式和內容都令人滿意。

愜心貴當：合情合理。

當之無愧：當，承受；愧，慚愧。承當得起他人的稱譽，不必感到慚愧。

愧悔無地：羞愧懊悔得無地自容。

地動山摧：土地崩裂，山嶺塌陷。形容遭受巨大變故或重大災難。

摧眉折腰：低頭彎腰。形容卑躬屈膝、阿諛諂媚的樣子。

腰金拖紫：身穿紫袍，腰佩金魚袋，為古代官員打扮。比喻當大官。

紫綬金章：綬，繫在印紐上的絲質帶子。指身上佩帶繫著紫色絲帶的金印，即比喻高官厚祿。

章甫薦履：章甫，古代的禮冠。履，鞋子。指把戴在頭上的帽子，墊在鞋子下面。比喻行事顛倒，是非不分。

履霜之戒：走在霜上知道結冰的時候快要到來。比喻在危難前兆出現時，便應戒慎防範。

戒驕戒躁：戒，警惕，預防。禁絕驕傲和急躁。

躁言醜句：躁，通「臊」。醜惡的言辭。

句比字櫛：逐字逐句仔細推敲。同「句櫛字比」。

櫛霜沐露：迎著霜，頂著露。形容奔波勞苦。

露才揚己：露，顯露；揚，表現。顯露自己的才能。亦比喻炫耀才能，表現自己。

己溺己饑：視人民的疾苦是由自己所造成，因此解除他們的痛苦是自己不可推卸的責任。

饑寒交至：衣食無著，又餓又冷。形容生活極端貧困。同「饑寒交迫」。

至親骨肉：關係最密切的親人，通常是指父母子女兄弟姐妹。

肉食者鄙：肉食者，吃肉的人，比喻享有厚祿的高官。肉食者鄙指有權位的人眼光短淺。

鄙俚淺陋：鄙俚，粗俗；淺陋，見聞不多。多形容文章或言談粗俗淺薄。

陋巷簞瓢：陋巷，狹小的街巷；簞，竹製盛飯器具；瓢，由葫蘆做成的舀水器。後比喻清貧的生活。

瓢潑大雨：像用瓢潑水那樣的大雨。形容雨下得非常大的樣子。

雨鬣霜蹄：形容駿馬賓士時馬鬣聳起，狀如飄雨，四蹄飛翻，色白如霜。

成語故事

◆風度翩翩◆

　　赤壁之戰前夕，曹操八十三萬大軍南下，劉備在危急的關頭，派諸葛亮去東吳求援。當時東吳群臣多主張投降曹操。

　　《三國演義》寫諸葛亮舌戰群儒，一點沒有卑躬屈節、苦苦哀求的影子，而是侃侃而談，縱論天下大事，使人不得不服，把諸葛亮的風度表現得淋漓盡致，反映了他確實比別人站

得高、望得遠。「羽扇綸巾，談笑間檣櫓灰飛煙滅」，東坡詞把諸葛亮的翩翩風度形容得很美！

《世說新語》載：曹操個子比較矮小。有一次，匈奴派了使者來，禮當曹操接見。但曹操怕自己形體不美被使者取笑，便讓崔琰冒充自己，他則拿著刀扮成衛士，站在崔琰的床頭。崔琰是個長得很威武的漢子。

接見之後，曹操派人暗中探聽使者的反映。使者說：「魏王（指崔琰冒充的「曹操」）雅望非常。然床頭捉刀人，此乃英雄也。」

◆摧眉折腰◆

出自李白《夢遊天姥吟留別》：

海客談瀛洲，煙濤微茫信難求。

越人語天姥，雲霓明滅或可睹。

天姥連天向天橫，勢拔五嶽掩赤城。

天臺四萬八千丈，對此欲倒東南傾。

我欲因之夢吳越，一夜飛度鏡湖月。

湖月照我影，送我至剡溪。

謝公宿處今尚在，淥水蕩漾清猿啼。

腳著謝公屐，身登青雲梯。

半壁見海日，空中聞天雞。

千岩萬轉路不定，迷花倚石忽已暝。

熊咆龍吟殷岩泉，慄深林兮驚層巔。

雲青青兮欲雨，水澹澹兮生煙。

列缺霹靂，丘巒崩摧。洞天石扉，訇然中開。

青冥浩蕩不見底，日月照耀金銀台。

霓為衣兮風為馬，雲之君兮紛紛而來下。

虎鼓瑟兮鸞回車，仙之人兮列如麻。

忽魂悸以魄動，恍驚起而長嗟。

惟覺時之枕席，失向來之煙霞。

世間行樂亦如此，古來萬事東流水。

別君去時何時還？且放白鹿青崖間，須行即騎訪名山。

安能摧眉折腰事權貴，使我不得開心顏！

◆陌巷箪瓢◆

　　春秋時期，孔子在他的學生中最喜歡顏回，他十分尊敬孔子。孔子指出缺點馬上就改正，孔子問為何不去謀個一官半職。顏回說，只要學到老師的道德學問何必去做官。孔子讚歎顏回箪食瓢飲，住陌巷，不去追名逐利，是一個大賢人。

成語練習

◆ 請用相同字把下面的成語補充完整

☐貓☐狗　　　☐家☐戶

☐手☐腳　　　☐手☐腳

☐夜☐晝　　　☐恭☐敬

☐驢☐馬　　　☐親☐故

☐得☐失　　　☐聲☐色

☐頭☐尾　　　☐頭☐尾

☐裡☐塗　　　☐頭☐腦

☐頭☐腦　　　☐來☐往

◆ 請將歇後語和與其對應的成語連線

剛出水的荷花 •　　　• 聞所未聞

家花子坐上金鑾殿 •　　• 無濟於事

寒冬臘月桃花開 •　　　• 強人所難

打蛇打七寸 •　　　　　• 一塵不染

拉肚子吃補藥 •　　　　• 一步登天

讓林黛玉耍大刀 •　　　• 恰到好處

答案在 224 頁

難度等級：★★★

蹄間三尋→尋瑕伺隙→隙穴之窺→窺見一斑→

斑駁陸離→離經畔道→道聽耳食→食不充口→

口傳心授→授人口實→實事求是→是非顛倒→

倒海翻江→江山如畫→畫沙印泥→泥古不化→

化日光天→天長地久→久別重逢→逢山開道→

道存目擊→擊鐘鼎食→食肉寢皮→皮裡陽秋→

秋風團扇→扇火止沸→沸反盈天→天道寧論→

論黃數白→白屋寒門

蹄間三尋：指馬奔走時，前後蹄間一躍而過三尋。形容馬奔跑得快。

尋瑕伺隙：尋，找；瑕，玉上的斑點，比喻缺點；伺，觀察；隙，空子、機會。找別人缺點，看是否有機可趁。指待機尋釁。

隙穴之窺：比喻執著的努力，最後達到目的。

窺見一斑：指只瞭解一二。

斑駁陸離：從管中望豹，只見其身上的一塊斑紋。後比喻由小見大或未能全面觀照。

離經畔道：思想和言行背離經典和正統的規範。

道聽耳食：對傳聞之辭不加去取，盲目輕信。

食不充口：不能餵飽肚子。形容生活艱難困苦。

口傳心授：授教者口頭傳授，而受教者心中悟解。

授人口實：留給他人非議的話柄。

實事求是：指從實際物件出發，探求事物的內部聯繫及其發展的規律性，認識事物的本質。通常指按照事物的實際情況辦事。

是非顛倒：是，對；非，錯。將對說成錯，錯說成對，歪曲事實。

倒海翻江：江海波浪翻湧，水勢盛大。多用以比喻力量或聲勢巨大。

江山如畫：形容山水風景如圖畫般美麗。

畫沙印泥：書法家比喻用筆的方法。

泥古不化：泥古，拘泥於古代的成規或古人的說法。指拘泥於古代的制度或說法，不知根據具體情況，加以變通。

化日光天：光天，帝德如陽光普照之天；化日，乃治日之訛。光天化日指政治清明，承平無事的時代。後多用於指在大白天裡，眾目睽睽的場合。或作「光天化日」。

天長地久：天地永恆無窮的存在著。後用以形容時間悠遠長久。

久別重逢：長久分離後，再次見面。

逢山開道：遇山不能行，則開闢道路而行。比喻遇有困難而克服之。亦作「逢山開路」。

道存目擊：一個人具有深厚的道德修養，人們只需一接觸
便能感受得到。

擊鐘鼎食：鐘，樂器；鼎，貴重的食器。指古代達官貴人
家擊鐘為號，列鼎而食。比喻生活奢侈華靡。

食肉寢皮：割他的肉吃，剝他的皮睡。形容痛恨到極點。

皮裡陽秋：嘴裡不說好壞，而心中有所褒貶。

秋風團扇：秋風起後，扇子就棄置不用。比喻女子色衰失
寵，遭受冷落。

扇火止沸：沸騰，指水滾開。以扇風助長火勢方法想使水
停止沸騰。比喻採取的辦法不對，徒勞無獲。

沸反盈天：形容人聲喧鬧，亂成一團。

天道寧論：指天道福善懲惡之說難以憑信。

論黃數白：惡意攻訐，誹謗批評。

白屋寒門：白屋，用白茅草蓋的屋；寒門，清貧人家。泛
指貧士的住屋。形容出身貧寒。

◆斑駁陸離◆

　　戰國時期，屈原懷才不遇，他多次向楚懷王提出很多的建
議但都沒有被採納，與那些貴族階級的政治主張有很大的分
歧。屈原在《離騷》中寫道：「紛總總其離合兮，斑駁陸離其
上下。吾令帝閽開關兮，倚閶闔而望予。」意思是：雲霓越聚
越多忽離忽合，五光十色上下飄浮蕩漾。我叫天門守衛把門打
開，他卻倚靠著天門呆呆望著我。

◆ 下列謎語的謎底都是成語，請將它補充完整

<table>
<tr><td>騾 子</td><td>非 □ 非 □</td></tr>
<tr><td>板</td><td>殘 □ 剩 □</td></tr>
<tr><td>黯</td><td>有 □ 有 □</td></tr>
<tr><td>擾</td><td>半 □ 半 □</td></tr>
<tr><td>泵</td><td>□ 落 □ 出</td></tr>
<tr><td>主</td><td>一 □ 無 □</td></tr>
<tr><td>一</td><td>接 □ 連 □</td></tr>
</table>

◆ 請將下面互為近義詞的成語補充完整

<table>
<tr><td>改 □ 自 □</td><td>□ 改 前 □</td></tr>
<tr><td>□ 邪 □ 正</td><td>棄 □ 投 □</td></tr>
<tr><td>□ 過 □ 過</td><td>□ □ 偷 生</td></tr>
<tr><td>固 步 □ □</td><td>□ □ 成 規</td></tr>
<tr><td>光 明 □ □</td><td>光 明 □ □</td></tr>
<tr><td>□ □ 其 實</td><td>□ □ 其 詞</td></tr>
</table>

答案在 224 ～ 225 頁

難度等級：★★★★

門禁森嚴→嚴陣以待→待賈而沽→沽名釣譽→
譽滿天下→下情上達→達官顯要→要死要活→
活靈活現→現世現報→報李投桃→桃李春風→
風木之思→思深憂遠→遠懷近集→集螢映雪→
雪北香南→南去北來→來歷不明→明公正道→
道貌岸然→然糠照薪→薪盡火傳→傳爵襲紫→
紫氣東來→來者不善→善為說辭→辭嚴義正→
正言不諱→諱疾忌醫

門禁森嚴：門口的出入限制非常嚴密。

嚴陣以待：以嚴整陣勢等待敵人來犯。指預先做好準備，
等待來犯者。

待賈而沽：等待善價出售，亦比喻懷才待用或待時而行。
亦作「待價而沽」。

沽名釣譽：沽，買；釣，用餌引魚上鉤，比喻騙取。故意
做作，用手段謀取名聲和讚譽。

譽滿天下：美好的名聲天下皆知。

下情上達：民情能真實的反映給在上位者知道。

達官顯要：猶言達官貴人。高官和身分地位尊貴的人。

要死要活：又想死，又想活。形容吵鬧不休。

活靈活現：形容生動逼真。

現世現報：報，報應。指偽善、做惡多端的人，在今生今世必將得到報應。

報李投桃：對方送我桃子，我用李子回贈他。比喻友好往來或互相贈送東西。

桃李春風：比喻學生受到良師的諄諄教誨。

風木之思：比喻父母亡故，兒女不得奉養的悲傷。

思深憂遠：思慮深刻，謀計久遠。後亦用以稱有心的人。

遠懷近集：指遠近的人都來歸附。

集螢映雪：集螢，晉代車胤少時家貧，夏天以練囊裝滿螢火蟲照明讀書；映雪，晉代孫康冬天常映雪讀書。形容在艱難困苦的環境中仍勤奮向學。

雪北香南：多雪的北方和花木飄香的南方。

南去北來：指來來往往。

來歷不明：來歷，由來。人或事物的來由不清楚，常用於提示人謹慎小心。

明公正道：言正式、公開、堂堂正正。同「明公正氣」。

道貌岸然：道貌，正經嚴肅的容貌；岸然，高傲的樣子。學道的人，容貌莊嚴肅穆。亦指外表莊重嚴肅的樣子。後用以形容外表故作正經，而心中實不如此。

然糠照薪：燒糠照明。比喻勤奮學習。同「然糠自照」。

薪盡火傳：薪，柴。本指柴薪燒盡了，而火種仍可留傳。後比喻師生授受不絕、傳承綿延不盡，世代相傳。

傳爵襲紫：漢制，公侯皆佩紫綬龜紐金印。指繼承高爵顯位。

紫氣東來：傳說老子將過函谷關，關令尹喜登樓，見有紫氣從東而來，知道有聖人過關。後用來比喻吉祥的徵兆。

來者不善：善，親善、友好。對手不懷好意而來，多指不易應付。

善為說辭：說辭，講話。形容很會講話。指替人說好話。

辭嚴義正：辭，言詞、語言；義，道理。措辭嚴厲，道理正大。

正言不諱：正直敢言，無所顧忌隱諱。

諱疾忌醫：諱，避忌；忌，怕，畏懼。名醫扁鵲三見蔡桓公，皆看出桓公有病，且一次比一次嚴重，但桓公卻不承認，也不肯就醫，終至喪生。

◆諱疾忌醫◆

名醫扁鵲，有一次去見蔡桓公。他在旁邊立了一會兒對桓公說：「你身上有病了，現在病還在皮膚的紋理之間，若不趕快醫治，病情將會加重！」桓公聽了笑著說：「我沒有病。」

待扁鵲走了以後，桓公對人說：「這些醫生就喜歡醫治沒有病的人把這個當做自己的功勞。」

十天後，扁鵲又去見桓公，說他的病已經發展到肌肉裡，如果不治，還會加重。桓公不理睬他。

扁鵲走了以後，桓公很不高興。又過十天，扁鵲又去見桓公，說他的病已經轉到腸胃裡去了，再不從速醫治，就會更加嚴重。桓公仍舊不理睬他。

又過十天，扁鵲去見桓公時，對他望了一望，回身就走。桓公覺得奇怪，於是派使者去問扁鵲。扁鵲對使者說：「病在皮膚的紋理間是燙熨的力量所能醫治的；病在肌膚是針石可以治療；在腸胃是火劑可以治癒；病若是到了骨髓裡，那還有什麼辦法呢？現在桓公的病已經深入骨髓，我也無法替他醫治了。」

五天以後，桓公渾身疼痛，趕忙派人去請扁鵲，扁鵲卻早已經逃到秦國了，不久桓公就死了。

成語練習

◆ 請根據已給出的成語填空，使意思連貫

風調雨順，國□民□
千軍易得，□□難□
人之將死，其□也□
水能載舟，亦能□□
不共戴天，□不兩□
塞翁失馬，焉知□□

◆ 請根據下面的提示寫出正確的成語

神話傳說，盤古，天地分開　□□□□
文章，洛陽，漲價　　　　　□□□□
扔磚頭換來珍玉　　　　　　□□□□
只要盒子不要珠寶　　　　　□□□□
王獻之，王徽之，摔琴　　　□□□□
水滴，石頭，真相　　　　　□□□□

答案在225頁

醫時救弊→弊絕風清→清天白日→日月如梭→

梭天摸地→地老天荒→荒無人煙→煙波浩渺→

渺無音信→信以為真→真憑實據→據為己有→

有本有原→原封不動→動人心弦→弦外之音→

音信杳無→無待蓍龜→龜年鶴算→算無遺策→

策馬飛輿→輿死扶傷→傷弓之鳥→鳥覆危巢→

巢傾卵覆→覆車之戒→戒奢寧儉→儉以養廉→

廉頑立懦→懦詞怪說

醫時救弊：匡正時政的弊病。

弊絕風清：弊，壞事；清，潔淨。弊端絕除，風氣良好。
形容政風清明。

清天白日：指大白天。

日月如梭：梭，織布時牽引緯線的工具。日和月如梭般快
速交替運行。形容時光消逝迅速。

梭天摸地：指上躥下跳。比喻到處逃竄。

地老天荒：形容時間的久遠。

| 荒無人煙 | 人煙，指住戶、居民，因有炊煙的地方就有人居住。形容地方偏僻荒涼，見不到人家。 |

| 煙波浩渺 | 煙波，霧靄蒼茫的水面；浩渺：水面遼闊。形容廣大遼闊、雲霧籠罩的水面。 |

| 渺無音信 | 指毫無消息。亦作「渺無音訊」。 |

| 信以為真 | 相信是真的。指把假的當做真的。 |

| 真憑實據 | 真實可信的證據。 |

| 據為己有 | 將不屬於自己的東西，占為己用。 |

| 有本有原 | 指有根源；原原本本。亦作「有本有源」。 |

| 原封不動 | 原封，沒有開封。原來的封口未曾開過。比喻保持原狀，沒有更動。 |

| 動人心弦 | 感人至為深切，頗能引起共鳴。 |

| 弦外之音 | 原指音樂的餘音。比喻言外之意，即在話裡間接透露，而不是明說出來的意思。 |

| 音信杳無 | 沒有任何音訊、消息。 |

| 無待蓍龜 | 待，等待、等候；蓍龜，蓍草和龜甲，古人用以占卜。不等用蓍草和龜甲占卜，而吉凶已經大白。表示事態發展顯而易見。 |

| 龜年鶴算 | 比喻人之長壽。或用作祝壽之詞。同「龜年鶴壽」。 |

| 算無遺策 | 算，計畫；遺策，失算。比喻計畫周密，從不失策。 |

| 策馬飛輿 | 指駕馬車疾行。 |

| 輿死扶傷 | 指抬運往生者，扶持傷患。形容死傷之眾。 |

傷弓之鳥：比喻受打擊或驚嚇後，心有餘悸，稍有動靜就害怕的人。

鳥覆危巢：鳥巢因建於弱枝而傾覆。比喻處境極端危險。

巢傾卵覆：比喻滅門之禍，無一得免。亦以喻整體被毀，其中的個別也不可能倖存。

覆車之戒：比喻失敗的教訓。

戒奢寧儉：戒，戒除；奢，奢侈；寧，寧可，寧願；儉，節儉。寧願節儉，也要戒除奢侈。

儉以養廉：儉，節儉；廉，廉潔。節儉可以培養廉潔的作風。

廉頑立懦：使貪婪的人廉潔，使懦弱的人堅定心志。形容仁德之人，對社會有很大的感化力量。

懦詞怪說：指荒誕無稽之談。

◆傷弓之鳥◆

戰國時，魏國有一個叫更羸的射箭能手。有一天，更羸與魏王在京台之下，看見一隻鳥從頭頂上飛過。

更羸對魏王說：「大王，我可以不用箭，只拉一下弓，這隻大雁就能掉下。」「射箭能達到這樣的功夫？」魏王問。

更羸說道：「可以。」說話間，有雁從東方飛來。當雁飛近時，只見更羸舉起弓，不用箭，拉了一下弦，隨著「咚」的一聲響，正飛翔的大雁就從半空中掉了下來。

　　魏王看到後大吃一驚，連聲說：「真有這樣的事情！」便問更贏不用箭怎麼將空中飛著的雁射下來的。

　　更贏對魏王講：「沒什麼，這是一隻受過箭傷的大雁。」

　　「你怎麼知道這隻大雁受過箭傷呢？」魏王更加奇怪了。

　　更贏繼續對魏王說：「這只大雁飛得慢，叫得悲。」

　　更贏接著講：「叫得悲是因為牠離開同伴已很久了。傷口在作痛，還沒有好，牠心裡又害怕。當聽到弓弦聲響後，害怕再次被箭射中，於是就拼命往高處飛。一使勁，本來未愈的傷口又裂開了，疼痛難忍，再也飛不動，就從空中掉了下來。」

◆巢傾卵覆◆

　　孔融被曹操逮捕時，有一個七歲的女兒和一個九歲的兒子，兩人正在院子裡下棋，看到官兵仍然安坐不動。左右問之父親被捕為何不起，答曰：「安有巢毀而卵不破乎！」意思是父親被害，自己也不得倖免。

◆ 請根據下面的俗語補充成語

公生明，偏生暗。　　　　　　　　　　　□正無□
成功之下，不可久處。　　　　　　　　　□成身□
不知他葫蘆裡賣的什麼藥。　　　　　　　故□□虛
馬怕騎，人怕逼。　　　　　　　　　　　官□民□
官向官，民向民，和尚向著出家人。　　　□□相護
有一句說一句。　　　　　　　　　　　　□□不諱

◆ 請將下面的成語補充完整

落落□□　　　　　　落落□□
□□脈脈　　　　　　□□脈脈
喃喃□□　　　　　　喃喃□□
默默□□　　　　　　默默□□
竊竊□□　　　　　　竊竊□□
僕僕□□　　　　　　甜甜□□

答案在 226 頁

成接語龍 6

說白道綠→綠葉成蔭→蔭子封妻→妻梅子鶴→

鶴膝蜂腰→腰纏萬貫→貫盈惡稔→稔惡藏奸→

姦淫擄掠→掠美市恩→恩威並濟→濟竅飄風→

風骨峭峻→峻宇彫牆→牆花路柳→柳眉倒豎→

豎子成名→名聞遐邇→邇安遠至→至當不易→

易轍改弦→弦不虛發→發蒙解縛→縛雞之力→

力能扛鼎→鼎魚幕燕→燕昭市駿→駿骨牽鹽→

鹽梅相成→成風之斲

說白道綠	：比喻對人對事任意評論。
綠葉成蔭	：比喻綠葉繁茂覆蓋成蔭。同「綠葉成陰」。
蔭子封妻	：舊時稱人顯貴之語。表示妻子因丈夫受封典，兒子因父親得襲位。
妻梅子鶴	：表示清高或隱居。
鶴膝蜂腰	：這是指詩歌聲律八病的兩種。泛指詩歌聲律上所犯的毛病。亦指書法中的兩種病筆。
腰纏萬貫	：腰纏，指隨身攜帶的財物；貫，舊時用繩索穿錢，每一千文為一貫。比喻錢財極多。

貫盈惡稔：猶言惡貫滿盈。形容罪大惡極，到受懲罰的時候了。

稔惡藏奸：長期作惡，包藏禍心。

姦淫擄掠：奸汙婦女，搶劫掠奪。

掠美市恩：掠美，奪取別人美名或功績以為己有；市恩，買好，討好。指用別人的東西來討好。

恩威並濟：恩榮，恩惠榮寵；濟，調劑。恩惠與榮耀兩種手段一起施行。

濟竅飄風：指大風止則所有的竅孔都空寂無聲。後比喻毫無影響與作用的事物。

風骨峭峻：峭峻，又高又陡。風骨峭峻形容人的品格剛正有骨氣，亦用以比喻詩文畫書風格雄健有力。

峻宇雕牆：高大屋宇和彩繪的牆壁。形容居處豪華奢侈。

牆花路柳：牆邊的花，路旁的柳。比喻不被尊重的女子。舊時指妓女。

柳眉倒豎：形容女子發怒的樣子。

豎子成名：指無能者僥倖得以成名。

名聞遐邇：遐，遠；邇，近。名聞遐邇指遠近馳名。

邇安遠至：謂近居之民以政治清明而歡樂，遠地之民則聞風而附。指政治清明。

至當不易：至，極；當，恰當；易，改變。極為恰當，不能改變。

易輒改弦：變更車道，改換琴弦。比喻改變方向、計畫、做法或態度。

弦不虛發：形容擅長射箭，每一箭均能射中目標。

發蒙解縛：發蒙，啟發蒙昧；解縛，解除束縛。指啟發蒙昧，解除束縛。

縛雞之力：綁雞的力量。形容極小的力量。

力能扛鼎：扛，用雙手舉起沉重的東西；鼎，三足兩耳的青銅器。形容氣力特別大。亦比喻筆力雄健。

鼎魚幕燕：宛如鼎中遊動的魚，帷幕上築巢的燕子。比喻處於極危險境地的人或事物。

燕昭市駿：指戰國時郭隗以古代君王懸賞千金買千里馬為喻，勸說燕昭王真心求賢的事。

駿骨牽鹽：指才華遭到抑制。

鹽梅相成：鹽味與酸味相調和。比喻濟世的賢臣。

成風之斫：形容技藝高超。同「成風盡堊」。

成語故事

◆綠葉成蔭◆

據《唐詩紀事》卷五十六，杜牧遊湖州，結識一名女子，兩人約定十年內結婚。杜牧在十四年後才去見那位女子，人家已經出嫁並生了兩個兒子了。於是杜牧悵然賦詩：「狂風落盡深紅色，綠葉成蔭子滿枝。」後因以指女子出嫁，子女多人。

杜牧的歎花詩：「自是尋春去較遲，不須惆悵怨芳時。狂風落盡深紅色，綠葉成蔭子滿枝。」

◆腰纏萬貫◆

傳說古代趙錢孫李四公子在揚州西湖畔飲酒談志向，趙某說自己有幸結識朋友，但願能混個揚州刺史。

錢某想要很多的錢。孫某則想騎上紅頂白羽的仙鶴去瓊樓

玉宇度餘生。李某說要腰纏十萬貫,騎鶴上揚州。眾人笑他性急喝不不了熱粥。

◆妻梅子鶴◆

即「梅妻鶴子」,凡梅界人士都知道杭州有許多的賞梅勝地,而且知道杭州西湖的小孤山有許多梅花,那裡有放鶴亭及林和靖先生墓,北宋時代的著名詩人林逋(即林和靖)就長眠在那裡。

當年他在此植梅,寫過不少詠梅佳句,還因「梅妻鶴子」的佳話傳說而聞名古今。據史料記載,林逋字君復,浙江錢塘(今杭州市)人,出生於儒學世家,是北宋時代詩人。早年曾遊歷於江淮等地,後隱居於杭州西湖孤山之下,由於常年足不出戶,以植梅養鶴為樂,又因傳說他終生未娶,故有「梅妻鶴子」佳話的流傳。他的詩作中《山園小梅》最為膾炙人口,在詩詞界引起了不小的轟動:

眾芳搖落獨暄妍,占盡風情向小園;
疏影橫斜水清淺,暗香浮動月黃昏。
霜禽欲下先偷眼,粉蝶如知合斷魂;
幸有微吟可相狎,不須檀板共金尊。

◆燕昭市駿◆

戰國時期,燕昭王即位後為了強國急於招攬人才,郭隗以馬為喻,說古代君王懸賞千金買千里馬,三年後得一死馬,用五百金買下馬骨,於是不到一年就得到三匹千里馬。借此勸說燕昭王若能真心求賢,賢士就會聞風而至。

成語練習

◆ 請將成語和與之相關的歷史人物連線

如魚得水 •　　　　　　• 項羽
東窗事發 •　　　　　　• 諸葛亮
破釜沉舟 •　　　　　　• 左思
出奇制勝 •　　　　　　• 秦檜
七擒七縱 •　　　　　　• 劉備
洛陽紙貴 •　　　　　　• 田單

◆ 請根據下面這首詩補充成語

《山中送別》　　唐・王維

山中相送罷，日暮掩柴扉。春草明年綠，王孫歸不歸？

道遠□□　　　　　公子□□
□□如茵　　　　　欲□□能
水來土□　　　　　□□水秀
壺□□月　　　　　剛柔□濟
乾□烈火　　　　　實至名□
寒木□華　　　　　倚□而望

答案在 226～227 頁

難度等級：★★★★★★★

斫雕為樸→樸訥誠篤→篤學不倦→倦鳥知還→
還珠返璧→璧合珠連→連枝共塚→塚木已拱→
拱挹指麾→麾之即去→去本就末→末如之何→
何患無辭→辭窮理屈→屈尊就卑→卑禮厚幣→
幣重言甘→甘之如飴→飴含抱孫→孫康映雪→
雪虐風饕→饕餮之徒→徒勞無益→益謙虧盈→
盈則必虧→虧心短行→行奸賣俏→俏成俏敗→
敗法亂紀→紀綱人論

斫雕為樸：去除浮華，讓事物變樸實。

樸訥誠篤：為人樸實敦厚，不善言詞。

篤學不倦：篤學，專心好學；倦，疲倦。專心好學，不知
疲倦。

倦鳥知還：疲倦的鳥知道飛回自己的巢。比喻辭官後歸隱
田園；也比喻從旅居之地返回故鄉。

還珠返璧：寶物失而復得。

璧合珠連：比喻美好的事物相匹配，同時薈集。常用為新
婚賀辭。

連枝共塚：比喻愛情堅貞不渝。

塚木已拱：墳墓上的樹木已長得很高大。比喻老死多年。

拱挹指麾：指從容安舒，指揮若定。

麾之即去：麾，揮動。意指斥退我，我就離去

去本就末：放棄最根本或重要的部分，去求取末端細節。

末如之何：沒有辦法、莫可奈何。

何患無辭：何患，哪怕；辭，言辭。哪裡用得著擔心沒有藉口呢？常與「欲加之罪」連用，用以指存心誣陷他人，總是可以找到藉口。

辭窮理屈：理由站不住腳，被駁回得無話可說。

屈尊就卑：原指降低尊貴的身分以就低下的禮儀。現用來形容委屈自己去屈就比自己低下的職位或人。

卑禮厚幣：卑，謙恭；重，厚；幣，禮物。態度謙卑，贈禮豐富。指招聘賢人的禮物厚重與態度殷切。後亦用於形容請教他人的態度。

幣重言甘：幣，指禮物；厚，重。贈禮豐厚，說話動聽。指別有所圖。

甘之如飴：甘，甜；飴，麥芽糖漿。感到像糖那樣甜。比喻樂意承擔艱苦的事情，或處於困境卻能甘心安受。

飴含抱孫：上了年紀的人當可含飴自甘，弄孫為樂，不問餘事，以恬適自娛。同「含飴弄孫」。

孫康映雪：晉孫康因家貧，常利用雪光讀書。後用以形容在困境中勤苦讀書。

雪虐風饕：虐，暴虐；饕，貪殘。形容風雪交加，天氣嚴寒的樣子。

饕餮之徒：饕餮，傳說中的一種凶惡貪食的野獸。饕餮之
徒比喻凶惡貪婪或貪吃不厭的人。

徒勞無益：白白浪費精力，沒有任何效益。

益謙虧盈：猶謙受益，滿招損。

盈則必虧：盈，圓；虧，缺。太盈滿就必將招致虧損。

虧心短行：喪失良心本性的行為。

行奸賣俏：賣弄機謀乖巧。

俏成俏敗：近似於成或敗，指非真成真敗。

敗法亂紀：毀壞法治，擾亂紀律。

紀綱人論：紀綱，綱法、制度；人倫，人與人之間的關係
及行為準則。封建社會中應遵守的法度綱常、
行為準則。

◆連枝共塚◆

　　戰國時期宋康王搶奪家人韓憑的妻子何氏，韓憑幽怨而自
殺，何氏也殉情而死，留下遺書要求與韓憑合葬。宋康王不同
意，將韓憑與何氏分開埋葬，兩墳可以相望。後來兩墳之間長
出一株大樹，枝葉相連，盤根錯節，宋人取名為相思樹。後以
「連枝共塚」比喻愛情堅貞不渝。

◆何患無辭◆

春秋時，晉國國君晉獻公寵愛妃子驪姬。驪姬為了使自己的兒子奚齊當上太子，先設計陷害早被立為太子的申生，使他被逼自殺；接著又誣陷獻公的另外兩個兒子重耳、夷吾與申生同謀，迫使他們逃亡國外。終於，奚齊在獻公死後登上王位，大夫荀息輔佐朝政。

到後來，大夫里克和丕鄭殺掉了奚齊和荀息。驪姬又讓自己妹妹的兒子卓子當上了國君。里克和丕鄭又殺了卓子，並將驪姬鞭打至死。接著，他們派人迎重耳回國當政，重耳沒有答應。於是他們又想請夷吾歸國為君。

終於，夷吾回到晉國繼位，即晉惠公。從前，夷吾曾寫信給里克，說自己即位後要賜給他封地。可是回國後，夷吾怕他擁立重耳造反，想殺了他。夷吾派人對里克說，他殺了兩位國君、一位大夫，罪當該死。里克明白他的意思，悲憤地說：「不把他們廢了，主人怎能當上國君？要對人加上罪名，還擔心沒有藉口嗎？好，我就聽從國君的命令吧！」說完這席話，里克便拔劍自刎而死。

後人由此引申出成語「欲加之罪，何患無辭」。

 成語練習

◆ 請把下面意思相反的成語補充完整

貌□神□　　　　情□意□
□□大計　　　　□□之計
萬籟□□　　　　人聲□□
□茶□飯　　　　山□海□
□□見慣　　　　少□多□
□情□意　　　　□心□意

◆ 趣味成語填空練習

最好的司機　　　□輕就□
最成功的地方　　□□之地
最大的謊言　　　□□大謊
最堅固的建築　　□牆□壁
最難做的飯　　　□□之炊
最鋒利的刀劍　　削鐵□□

 答案在227頁

成語接龍 8

難度等級：★★★★★★★★

論功行封→封金掛印→印累綬若→若崩厥角→

角巾東路→路無拾遺→遺簪棄舄→舄烏虎帝→

帝王將相→相貌堂堂→堂皇富麗→麗句清詞→

詞嚴義密→密鑼緊鼓→鼓鼓囊囊→囊錐露穎→

穎脫而出→出門應轍→轍亂旗靡→靡知所措→

措手不及→及溺呼船→船堅炮利→利令智昏→

昏昏噩噩→噩噩渾渾→渾渾沉沉→沉舟破釜→

釜底遊魂→魂飛魄越

論功行封：依據功績的大小，給與賞賜。

封金掛印：指不受賞賜，辭去官職。

印累綬若：形容身兼數職，官運亨通，權勢顯赫。

若崩厥角：像野獸折了頭角一樣。比喻危懼不安的樣子。
叩頭聲響像山崩一樣。形容十分恭敬的樣子。

角巾東路：意指辭官退隱，登東歸之路。後用以為歸隱的
典故。

路無拾遺：指東西掉在路上，人們不會撿起據為己有。形
容社會風氣良好。

遺簪棄舄：指遺落在地的簪子鞋子。

舄烏虎帝：因篆書「舄」與「烏」、「虎」和「帝」的字形相近，同經傳抄，容易寫錯。指文字抄傳錯誤。

帝王將相：皇帝、王侯、及文臣武將。指封建時代上層統治者。

相貌堂堂：形容人的儀錶端正魁梧。

堂皇富麗：堂皇，盛大、雄偉；富麗，華麗。形容美麗宏偉，極有氣勢。

麗句清詞：華麗清新的詞句。

詞嚴義密：文詞嚴謹，義理周密。

密鑼緊鼓：快而密的鑼鼓聲。表示好戲即將開演。引申指事前緊張的準備工作。

鼓鼓囊囊：軟外皮中塞得圓鼓鼓的；鼓起飽滿的樣子。

囊錐露穎：比喻顯露才華。

穎脫而出：穎，錐芒。錐尖透過囊袋顯露出來。後比喻有才能的人遇時機而顯露本領，超越眾人。

出門應轍：猶出門合轍。比喻才學適合社會需要。

轍亂旗靡：轍，車轍；靡，倒下。車轍痕跡紊亂，旗幟四處倒地。形容軍隊潰敗的樣子。

靡知所措：靡，無、不。指心無主意，不知如何是好。

措手不及：措手，著手處理。事情發生太快，來不及還手應付。

及溺呼船：比喻禍到臨頭，求救無及。

船堅炮利：利，鋒利。戰船堅固，火炮銳利。形容武器精良，戰力強大。

利令智昏：令，使；智，理智；昏，昏亂，神志不清。被利慾迷惑，使得理智昏亂。

昏昏噩噩：形容糊塗、無知的樣子。

噩噩渾渾：形容質樸厚重，嚴肅正大。指迷糊不知事理。

渾渾沉沉：廣大的樣子。

沉舟破釜：釜，鍋。比喻做事果決、勇往直前。

釜底遊魂：遊魂，氣息浮動的魂魄。釜底遊魂比喻生存機會的渺茫無望。

魂飛魄越：形容驚恐萬分，極端害怕。同「魂飛魄散」。

◆論功行封◆

　　劉邦消滅項羽後，平定天下，當上了皇帝，史稱漢高祖。接著，要對功臣們評定功績的大小，給予封賞。

　　劉邦認為，蕭何的功勞最大，要封他為贊侯，給予的封戶也最多。群臣們對此不滿，都說：「平陽侯曹參身受七十處創傷，攻城奪地，功勞最多，應該排在第一位。」

　　這時，關內侯鄂千秋把劉邦要講而未講的話講了出來：「眾位大臣的主張是不對的。曹參雖然有轉戰各處、奪取地盤的功勞，但這是一時的事情。大王與楚軍相持五年，常常失掉軍隊，隻身逃走也有好幾次。然而，蕭何常派遣軍隊補充前

線。這些都不是大王下令讓他做的。漢軍與楚軍在滎陽時對壘數年，軍中沒有口糧，蕭何又用車船運來糧食。如今即使沒有上百個曹參，對漢室也不會有損失，怎麼能讓一時的功勞淩駕在萬世的功勳之上呢？應該是蕭何排在第一位，曹參居第二位。」

劉邦肯定了鄂千秋的話，於是確定蕭何為第一位，特許他帶劍穿鞋上殿，上朝時可以不按禮儀小步快走。

◆穎脫而出◆ ➤➤

戰國時，秦國攻打趙國。趙國平原君奉命到楚國求助，毛遂請求跟著去。

平原君說：「有本事的人，在人群中，就如錐子放在布袋中，尖兒立刻露出來。你在我家已有三年，但我未聽說過你的名字，看來你沒有什麼能耐，還是不要去了。」

毛遂說：「若我真的能如錐子，放在布袋裡，就會連錐子上面的環也露出，豈止只露出尖兒！」

後來毛遂就跟著去，並起了非常重要的作用。從此毛遂名威大振，「毛遂自薦」、「脫穎而出」或「穎脫而出」便為千古流傳的佳話。

 成語練習

◆ 成語選擇題

1. () 成語「甘棠遺愛」中的「甘棠」指的是？
　　　A.一種樹木名　　B.一個人名　　　C.一個地方名

2. () 成語「高屋建瓴」中的「瓴」指的是？
　　　A.房簷　　　　　B.瓦片　　　　　C.瓶子

3. () 成語「蟾宮折桂」的「蟾宮」指的是？
　　　A.月亮　　　　　B.皇宮　　　　　C.旅遊勝地

◆ 請選出下面成語中的錯別字並寫出正確的

進退幃谷□　　英姿楓爽□　　霈天之美□
危如磊卵□　　市井之徒□　　不虧玉淵□
陋洞百出□　　怡神養氣□　　別俱一格□
粉默登場□　　爾盧我詐□　　寬泓大量□

 答案在228頁

越俎代庖→庖丁解牛→牛羊勿踐→踐律蹈禮→

禮先壹飯→飯坑酒囊→囊裡盛錐→錐刀之利→

利綰名牽→牽蘿莫補→補偏救弊→弊衣疏食→

食藿懸鶉→鶉衣鷇食→食子徇君→君子三戒→

戒備森嚴→嚴氣正性→性命交關→關門落閂→

閂門閉戶→戶樞不蠹→蠹眾木折→折節下士→

士農工商→商彝周鼎→鼎折餗覆→覆公折足→

足尺加二→二惠競爽

越俎代庖	：越，跨過；俎，古代祭祀時，用來盛祭品的禮器。指掌管祭祀的人放下祭器代替廚師下廚。

庖丁解牛	：庖丁，廚工；解，肢解分割。比喻經過反復實踐，掌握了事物的客觀規律，做事得心應手，運用自如。

牛羊勿踐	：勿使牛羊踐踏。比喻愛護。

踐律蹈禮	：指遵循禮法。

禮先壹飯	：壹飯，猶言一頓飯，指極短的時間。指禮節上自己年歲稍長。也指在禮節上先有恩惠與人。

飯坑酒囊：比喻只會吃喝而不能辦事的庸碌無用之人。

囊裡盛錐：指讓有才能的人得到機會表現自己。

錐刀之利：比喻微小的利益。亦比喻極小的事情。

利綰名牽：指為名利所誘惑羈絆。同「利惹名牽」。

牽蘿莫補：蘿，女蘿，植物名。指無法彌補。

補偏救弊：偏，偏差；弊，讚美。矯正偏差疏漏，補救弊害缺點。

弊衣疏食：穿破舊的衣服，吃簡單、粗糙的食物。形容生活儉樸。

食藿懸鶉：食藿，以豆葉為食；懸鶉，衣衫襤褸，似鶉鳥懸垂的禿尾。指生活窮苦。

鶉衣鷇食：指衣不蔽體，食不果腹。形容生活極端貧困。

食子徇君：謂吃自己兒子的肉以媚主邀功。

君子三戒：戒，戒規。君子有三條戒規：「少年時戒美色；壯年時戒毆鬥；老年時戒貪圖。」

戒備森嚴：戒，警戒；備，防備。警戒防備極嚴密。

嚴氣正性：氣，脾氣；性，性格。性格剛直，毫不苟且。

性命交關：性命到了重要關頭。形容事情關係重大，非常緊要。

關門落閂：關好門上了閂。比喻事情已定，不能改變。

閂門閉戶：閂，門上橫木。猶言關門閉戶。

戶樞不蠹：戶樞，門的轉軸。比喻經常活動便不至於受外物侵蝕。

蠹眾木折：蛀蟲多了，木頭就要折斷。比喻不利的因素多了，就能造成災禍。

折節下士	：降低自己身分，禮遇地位名氣不如自己的人。
士農工商	：古代所謂四民，指讀書的、種田的、做工的、經商的。
商彝周鼎	：彝、鼎，古代祭祀用的鼎、尊等禮器。商周的青銅禮器。泛稱極其珍貴的古董。
鼎折餗覆	：比喻力薄任重，必致災禍。
覆公折足	：比喻不勝重任，敗壞公事。
足尺加二	：比喻過分、過頭。
二惠競爽	：比喻兩兄弟都是精巧聰明的。

◆越俎代庖◆

　　唐堯對許由說道：「日月出來之後還不熄滅燭火，它和日月比起光亮來，不是太沒有意義了嗎？及時雨普降之後還去灌溉，對於潤澤禾苗不是徒勞嗎？您如果擔任領袖，一定會把天下治理得更好，我占著這個位置還有什麼意思呢？我覺得很慚愧，請允許我把天下交給您來治理。」

　　許由說：「您治理天下，已經治理得很好了。我如果再來代替你，不是沽名釣譽嗎？我現在自食其力，要那些虛名做什麼？鷦鷯（一種體型小、善於築巢的鳥）在森林裡築巢，也不過占一棵樹枝；鼴鼠喝黃河裡的水，不過喝飽自己的肚皮。天下對我又有什麼用呢？算了吧，廚師即使不做祭祀用的飯菜，管祭祀的人也不能越位來代替他下廚房做菜。」

◆庖丁解牛◆

　　從前，梁惠王有一個廚師，他的名字叫庖丁，以宰牛的技術很高明而聞名。

　　有天，梁惠王去看他解牛，技術十分嫻熟，進刀之迅速，出刀之俐落，都讓梁惠王看了以後極為讚歎。梁惠王問他為何如此神奇，他說：「我的技術高超，不只是因為熟練，而是由於掌握了其中的規律，摸清了牛的骨骼結構，所以，我這把刀雖然用了十九年，解剖的牛已有幾千頭，可是刀口還是像新磨過的一樣鋒利。因為牛的骨節之間是有間隙的，而刀刃是磨得很薄的，用很薄的刀刃來分解有間隙的骨節，當然是寬綽而有餘地的了。」

成語練習

◆ 以「雲」字開頭的成語

雲天☐☐	雲車☐☐	
雲情☐☐	雲麾☐☐	
雲程☐☐	雲出☐☐	
雲收☐☐	雲淡☐☐	
雲翻☐☐	雲山☐☐	
雲譎☐☐	雲開☐☐	
雲興☐☐	雲散☐☐	
雲煙☐☐	雲龍☐☐	

◆ 以「雲」字結尾的成語

☐☐ 如 雲		☐☐ 如 雲	
☐☐ 如 雲		☐☐ 撩 雲	
☐☐ 登 雲		☐☐ 風 雲	
☐☐ 暮 雲		☐☐ 入 雲	
☐☐ 殘 雲		☐☐ 浮 雲	
☐☐ 凌 雲		☐☐ 煙 雲	
☐☐ 朝 雲		☐☐ 裁 雲	
☐☐ 青 雲		☐☐ 行 雲	

答案在 228 ～ 229 頁

難度等級：★★★★★★★★★★★

爽心悅目→目空一世→世掌絲綸→綸巾羽扇→
扇枕溫衾→衾影無慚→慚鳧企鶴→鶴骨龍筋→
筋疲力倦→倦尾赤色→色衰愛弛→弛魂宕魄→
魄蕩魂搖→搖唇鼓喙→喙長三尺→尺樹寸泓→
泓崢蕭瑟→瑟調琴弄→弄玉吹簫→簫韶九成→
成家立業→業業矜矜→矜己自飾→飾非拒諫→
諫屍謗屠→屠門大嚼→嚼齶搥床→床下安床→
床笫之私→私淑弟子

爽心悅目：眼前景物怡人，使人心情舒暢愉快。

目空一世：什麼都不放在眼裡。形容驕傲自大。

世掌絲綸：後中書省代皇帝草擬詔旨，稱為掌絲綸。指父子或祖孫相繼在中書省任職。

綸巾羽扇：拿著羽毛扇子，戴著青絲綬的頭巾。形容態度從容。

扇枕溫衾：比喻事親至孝。同「扇枕溫席」。

衾影無慚：衾，被子。比喻為人光明磊落，獨處時亦問心無愧。

慚鳧企鶴：鳧鴨自慚腳脛短而羨慕鶴鳥的腿脛長。比喻對
自己的短處慚愧，而羨慕他人的長處。

鶴骨龍筋：指瘦挺虯曲的樣子。

筋疲力倦：猶言筋疲力盡。

倦尾赤色：比喻困苦之極。

色衰愛弛：色，姿色、容顏；弛，鬆懈，衰退。指靠美貌
得寵的人，一旦姿色衰老，就會遭到遺棄。指
男子喜新厭舊。

弛魂宕魄：形容震撼心靈。亦作「馳魂奪魄」。

魄蕩魂搖：形容受外界刺激、誘惑而精神不能集中。

搖唇鼓喙：猶言搖唇鼓舌。形容耍弄嘴皮進行挑撥煽動。

喙長三尺：喙，嘴。嘴長三尺。本指人能言善道，但不願
多言。後比喻人強言善辯，含譏諷之意。

尺樹寸泓：泓，水深。泛指地方雖小，卻有花草樹木、清
泉流水的景區。

泓崢蕭瑟：形容詩文意境深遠。引申指幽雅恬靜。

瑟調琴弄：比喻夫妻感情和睦融洽。亦作「瑟弄琴調」。

弄玉吹簫：弄玉，秦穆公之女。喻男歡女悅，結成愛侶。

簫韶九成：簫韶，虞舜時的樂章；九成，九章。泛指優美
典雅的樂章。

成家立業：組成家庭，建立事業。

業業矜矜：小心謹慎的樣子。

矜己自飾：矜，誇耀；自飾，自己頌揚。誇耀誦揚自己。

飾非拒諫：飾，掩飾；非，錯誤；諫，直言規勸。不能接
受他人善意規勸，反而極力巧言的掩飾過錯。

諫屍謗屠：向屍體勸諫，向屠伯指責殺牲的過失。比喻勸
　　　　　諫無濟於事。

屠門大嚼：屠門，肉店。比喻內心喜歡而不能得到，於是
　　　　　只好做出已得之狀以自慰。

嚼齒捶床：形容極其憤恨。

床上安床：床上加床，比喻無謂的重複。

床笫之私：笫，竹編的床席；床笫，床鋪。夫婦之間的私
　　　　　話、私事。

私淑弟子：私，私下；淑，善。對自己所敬仰而不能從學
　　　　　的前輩的自稱。

成語故事

扇枕溫衾

　　是二十四孝裡的一個故事。東漢黃香，字文疆，是江夏安
陸（今湖北安陸市）人，約生於漢明帝永平元年以後不久，約
卒於安帝延光三年左右，年六十多歲。

　　黃香九歲就失去了母親。他思慕母親極其哀切，鄉人都稱
讚他的孝心。他年紀雖小，卻做事不顧勞苦，服侍父親竭盡孝
順。夏天酷暑炎熱，黃香就揮扇而使父親的枕席子涼快。冬天
天寒地凍，黃香就以自己的身體去溫暖父親的被席。

　　黃香十二歲時，還被太守劉護召至門下，加以表彰，非常
驚奇一個孩童竟然有這樣的孝行。黃香雖家貧，卻專心經典，
精道術，能文章，京師號曰：「天下無雙，江夏黃童。」他曾

拜為郎中，在元和元年（八四年）詔詣東觀讀未見之書。和帝四年永元（九二年）拜左丞，六年累遷尚書令，勤於政事，憂公如家，喜歡推薦人才。

安帝時，黃香遷魏郡太守，遭遇水災饑荒，於是分出自己的俸祿及所得賞賜，賑濟貧民，富裕人家也各出義穀幫助他，救活的人不計其數。著有《九宮賦》、《天子冠》等文。關於黃香的事蹟，漢劉珍等《東觀漢記　黃香傳》有載。關於黃香的傳說和遺跡，有雲夢義堂漢孝子黃香故里、黃孝村、黃香園、黃香墓遺址碑、黃香紀念館等等。

◆弄玉吹簫◆

弄玉公主，是秦穆公的女兒。她是帶玉出世的人，和賈寶玉一樣，讓周圍的人對她的來歷和去向充滿了好奇。

不過她的玉不是一出世就神奇地含在嘴裡的，而是她出世那天秦穆公正好得到別人進貢的美玉，晶瑩潔白，是罕有的寶貝。她周歲的時候，按風俗要「抓周」。這塊美玉放在一堆小器具和小玩具中，小公主慧眼識寶，一把抓住美玉就不放手，後來成為她喜歡把玩的隨身之物。

於是秦穆公給她起了小名，叫做弄玉。她還有個好聽的綽號，叫做「玉女」。這個名稱，最早就是屬於她的。弄玉沒有辜負這個稱號，她漂亮溫柔、冰雪聰明，喜歡吹笙。

秦穆公還專門為她修建了一座露天音樂廳——鳳凰台，讓她對著無垠的星空表演。後來弄玉嫁給了擅長吹簫的蕭史，二人笙簫合奏，伉儷情深，被傳為一段佳話。

成語練習

◆ **請將下面的空白處填上合適的成語，使句子通順**

一、他感慨地說：我要是有＿＿＿＿＿＿的本領該多好，這一輩子就不用為錢發愁了。」

二、做人應該要大方一點，什麼事不要小肚雞腸，＿＿＿＿＿＿＿。

三、這本來就在我意料之中啊，所以他會這麼做，對我來說＿＿＿＿＿＿＿。

四、本來好好的一對朋友，如今怎麼就＿＿＿＿＿＿＿，互相詆毀起來了？

五、哥哥笑著說：我算是＿＿＿＿＿＿＿，怎麼也猜不出這個謎底到底是什麼。」

◆ **請根據要求寫成語，每個至少寫三個**

描寫場面冷清的：

描寫熱鬧景象的：

形容時間過得慢：

形容時間過得快：

答案在 229～230 頁

Part

4

才高八斗
成語接龍

難度等級：★

子為父隱→隱惡揚善→善遊者溺→溺心滅質→

質傴影曲→曲裡拐彎→彎弓飲羽→羽翼已成→

成佛作祖→祖龍之虐→虐老獸心→心瞻魏闕→

闕一不可→可乘之隙→隙大牆壞→壞法亂紀→

紀群之交→交口讚譽→譽不絕口→口壅若川→

川壅必潰→潰兵游勇→勇猛精進→進退維亟→

亟疾苛察→察見淵魚→魚貫雁比→比手劃腳→

腳高步低→低唱淺酌→酌古斟今→今非昔比

子為父隱：兒子為父親隱瞞惡跡是人之常情。

隱惡揚善：隱，隱匿；揚，宣揚。隱藏他人的過失，宣揚
他人的善行。

善遊者溺：會游泳的人，往往淹死。比喻人自以為有某種
本領，因此而惹禍。

溺心滅質：淹沒天然的心性，掩蓋純樸的本質。

質傴影曲：身體佝僂影子也就彎曲。比喻有因必有果。

曲裡拐彎：彎曲的樣子。

彎弓飲羽：形容勇猛善射。

羽翼已成：比喻已得到輔佐的人才，勢力已經鞏固壯大。

成佛作祖：佛教語。指修成佛道，成為祖師。比喻獲得傑出成就。

祖龍之虐：指秦始皇焚書坑儒。祖龍，指秦始皇。

虐老獸心：虐老，虐待老人。喻殘暴兇狠而無仁義，有如野獸。

心瞻魏闕：不論處身何地，仍關心國事。亦可作「心瞻魏闕」、「心馳魏闕」、「心存魏闕」、「心懷魏闕」。

闕一不可：兩種以上因素中，缺少哪一種也不行。

可乘之隙：隙，空子、機會。可以利用的漏洞、弱點、機會。

隙大牆壞：隙縫大了就會使牆壁倒塌。比喻輕忽小漏洞，最後會造成禍害。

壞法亂紀：破壞法制和紀律。

紀群之交：紀、群，人名，陳紀是陳群的父親。比喻累世之交情。

交口讚譽：交，一齊，同時。眾人齊聲讚美。

譽不絕口：不住地稱讚。

口壅若川：比喻禁輿論之害。

川壅必潰：壅，堵塞；潰，決口，堤岸崩壞。堵塞河流，會招致決口之害。比喻辦事要因勢利導，否則就會導致不良後果。

潰兵遊勇：指逃散的士兵。

勇猛精進：佛教謂積極努力的修行。

進退維亟：進退都處於危急境地。

亟疾苛察：指急劇猛烈，以苛刻煩瑣為明察。

察見淵魚：淵，深潭。看得見深淵中的魚。比喻明察而盡知他人的隱私。

魚貫雁比：比喻連續而進，猶如魚群相接，雁陣行進。

比手劃腳：以手腳比畫，幫助意思表達，以求對方了解。

腳高步低：形容走路步伐不穩。

低唱淺酌：低唱，輕柔地歌唱；酌，飲酒。聽人輕柔地歌唱，並自在地慢慢飲酒。形容一種安樂自在的神態。

酌古斟今：指斟酌古今之事，互相參照。

今非昔比：昔，過去。現在不是過去所能比得上的。形容變化很大。

成語故事

◆彎弓飲羽◆

　　春秋時期，楚國的熊渠子箭術相當精湛。一次從外地趕夜回家，借著月光看見前面好像有一隻老虎蹲著，於是拔出箭來，彎弓一射，正中目標。上前一看，原來虛驚一場，只見箭已經射到石頭裡，隱沒了箭尾的羽毛。

◆羽翼已成◆

　　西漢時期，劉邦當上皇帝後立呂後的兒子劉盈為太子，因為寵倖戚夫人而想改立劉如意為太子。呂後請張良出主意，張

良讓太子劉盈請出商山四位賢士。劉邦看到太子有商山四賢輔佐，羽翼已成，也就打消另立太子的念頭。

◆ 請將下面帶「七」字的成語補充完整

七情□□　　　　七竅□□

七星□□　　　　七孔□□

七□八□　　　　七□八□

七□八□　　　　七□八□

七□八□　　　　七□八□

七□八□　　　　七□八□

◆ 請在括弧裡填寫上歷史上出現的朝代國家的名稱

朝□暮□　　　　圍□救□

□□之好　　　　光□磊落

□而復始　　　　完璧歸□

□畫□冶　　　　馮□易老

山□水秀　　　　□河□界

樂不思□　　　　四面□歌

舉案□眉　　　　□珠暗投

平隴望□　　　　□突西施

答案在 **230 ～ 231** 頁

成語接龍 2

難度等級：★★

比肩連袂→袂雲汗雨→雨淋日炙→炙膚皲足→
足繭手胝→胝肩繭足→足趼舌敝→敝蓋不棄→
棄甲負弩→弩張劍拔→拔犀擢象→象箸玉杯→
杯觥交錯→錯認顏標→標枝野鹿→鹿馴豕暴→
暴衣露蓋→蓋棺定論→論甘忌辛→辛壬癸甲→
甲冠天下→下阪走丸→丸泥封關→關山迢遞→
遞興遞廢→廢書而歎→歎老嗟卑→卑躬屈膝→
膝行蒲伏→伏法受誅→誅心之論→論心定罪

比肩連袂：肩膀相並，衣袖相連。形容連接不斷。

袂雲汗雨：形容行人之多。

雨淋日炙：炙，烤。雨裡淋，太陽曬。形容旅途或野外工作的辛苦。

炙膚皲足：晒焦皮膚，凍裂足部。形容極為艱辛勞苦。

足繭手胝：指由於辛勞而使手和腳上生了老繭。

胝肩繭足：指艱辛勞作。

足趼舌敝：指費了許多力氣和口舌。

敝蓋不棄：指破舊之物也自有其用。

| 棄甲負弩 | 丟棄鎧甲，背起弓弩。形容戰敗。 |

| 弩張劍拔 | 情勢緊張，一觸即發。 |

| 拔犀擢象 | 擢，提升。犀、象皆為巨形獸，借喻為特出的人才。比喻提拔特出人才。 |

| 象箸玉杯 | 象箸，象牙筷子；玉杯，玉製的杯子。形容豪華奢侈的生活。 |

| 杯觥交錯 | 酒席間舉杯互敬暢飲的情形。借以形容酒席進行的熱烈氣氛。 |

| 錯認顏標 | 唐代鄭薰誤認顏標為顏真卿之後代，因當時寇亂未平，為激勵忠烈，而以標為狀元。後用以指頭腦糊塗，主觀行事而因誤致誤。 |

| 標枝野鹿 | 標枝，樹梢之枝，比喻上古之世在上之君恬淡無為；野鹿，比喻在下之民放而自得。後指太古時代。 |

| 鹿馴豕暴 | 意指一會兒像鹿一樣柔馴，一會兒像豬一樣兇暴。形容狡詐。 |

| 暴衣露蓋 | 暴，曬。指日曬衣裳，露濕車蓋。形容奔波勞碌。 |

| 蓋棺定論 | 指一個人的是非功過到死後才能做出結論。同「蓋棺論定」。 |

| 論甘忌辛 | 說到甘甜就忌諱辛辣。比喻有所好而偏執。 |

| 辛壬癸甲 | 用以指一心為公，置個人利益於不顧的精神。 |

| 甲冠天下 | 甲冠，第一。稱雄天下。形容人或事物十分突出，無與倫比。 |

| 下阪走丸 | 圓滑的丸珠順著斜坡滾下。比喻順勢而下，暢快無阻。比喻說話敏捷流利。 |

丸泥封關：丸泥，一點泥，比喻少；封，封鎖。形容地勢
險要，只要少量兵力就可以把守。

關山迢遞：關，關隘；迢遞，遙遠的樣子。過了許多關塞
和山峰。比喻路途遙遠。

遞興遞廢：指有興有廢。

廢書而歎：讀書時心有所感而輟讀興嘆。

歎老嗟卑：感嘆年紀老大而地位卑微。

卑躬屈膝：卑躬，低頭彎腰；屈膝，下跪。低身下跪去奉
承別人。形容對人諂媚阿諛。

膝行蒲伏：伏地爬行。

伏法受誅：伏法，由於違法而受處死刑；誅，殺死。犯法
被殺。

誅心之論：晉趙盾不討伐弒君的亂臣賊子，而史官記載為
趙盾弒君，後世稱此為「誅心之論」。亦指深
刻的言論或批評。

論心定罪：根據犯罪人的動機和情節來判定其罪行。

◆下阪走丸◆

　　唐朝時期，中書侍郎張九齡負責吏部選拔人才，他主張不
循資格用人，設十道採訪使，受到皇帝的贊許。他不但能很好
地協助皇帝處理政務，而且是有才的詩人。他能言善辯，每當
談論經書時總是滔滔不絕，像下阪走丸一樣毫無阻礙。

◆諡心之論◆

春秋時晉國的趙穿殺了國君晉靈公，身為正卿的趙盾沒有聲討趙穿，晉國的史官據此在記載這件事時就寫作「趙盾弒其君」。後人認為這樣論定是「諡心之論」。後也泛指深刻的議論。

成 語 練 習

◆ 請將下面的疊字成語補充完整

人言 □□　　　殺氣 □□

神采 □□　　　生機 □□

逃之 □□　　　劍戟 □□

空腹 □□　　　□□苦海

來勢 □□　　　淚眼 □□

兩手 □□　　　書聲 □□

◆ 請將歇後語和它所對應的成語連線

電線杆子當筷子 •　　　　• 不識抬舉

閻王出告示 •　　　　• 恩將仇報

醉翁之意不在酒 •　　　　• 大材小用

敬酒不吃吃罰酒 •　　　　• 不攻自破

殺雞給猴看 •　　　　• 鬼話連篇

治好了病打醫生 •　　　　• 別有用心

肥皂泡泡 •　　　　• 殺一儆百

答案在 231 頁

罪惡昭著→著述等身→身無立錐→錐刀之末→
末路窮途→途窮日暮→暮景殘光→光彩奪目→
目不給視→視而不見→見善必遷→遷蘭變鮑→
鮑子知我→我醉欲眠→眠花醉柳→柳暗花遮→
遮三瞞四→四荒八極→極口項斯→斯文掃地→
地崩山摧→摧枯拉朽→朽木不雕→雕楹碧檻→
檻花籠鶴→鶴髮雞皮→皮裡抽肉→肉薄骨並→
並威偶勢→勢若脫兔→兔絲燕麥→麥丘之祝

罪惡昭著：罪惡十分明顯。

著述等身：宋朝賈黃中五歲的時候，其父玭每天早晨令其
　　　　　立正，以書卷比其身高，作為該日讀書進度。
　　　　　後用來形容人著述極多。

身無立錐：立錐，比喻極小的地方。指境況窘迫，連一點
　　　　　容身的地方都沒有。

錐刀之末：末，梢，尖端。比喻微利小事。

末路窮途：窮途，處境困窘。形容人已走到絕路，再無轉
　　　　　機的希望。

途窮日暮：猶日暮途窮。比喻到了走投無路的或衰亡的境地。

暮景殘光：景，日光。指夕陽殘照。比喻風燭殘年，餘日無多。

光彩奪目：色彩鮮明耀人眼目。

目不給視：形容眼前事物又多又好而來不及看。

視而不見：雖然有看到，但因心不在焉，好像沒有看到一樣。形容漠視，不關心。

見善必遷：遷，去惡從善。遇到好事，一定去做。

遷蘭變鮑：比喻潛移默化。

鮑子知我：指彼此相互瞭解而情誼深切。

我醉欲眠：我醉了，想睡覺。用以說明人的自然真率。

眠花醉柳：比喻男子在外嫖妓。同「眠花宿柳」。

柳暗花遮：形容深夜花柳形影朦朧的景色。

遮三瞞四：說話、做事多方掩飾，不爽快。

四荒八極：四面八方極偏遠之地。

極口項斯：指滿口讚譽。項斯、唐代詩人，為楊敬之所器重，敬之贈詩有「平生不解藏人善，到處逢人說項斯」之句。

斯文掃地：斯，此；文，指文化、禮樂制度。掃地，指破壞殆盡。本指禮樂制度破壞殆盡，後借指文人不顧操守，毫無廉恥。

地崩山摧：土地崩裂，山嶺塌陷。形容遭受巨大變故或重大災難。

摧枯拉朽：枯、朽，枯草朽木。比喻摧毀虛弱勢力極為容易。亦可比喻事情極容易做到。

朽木不雕：腐朽的木頭已不能雕刻。比喻局勢或人敗壞到不可救藥的地步。

雕楹碧檻：雕鏤彩繪的柱子和碧色欄杆。

檻花籠鶴：柵欄中的花、籠中的鶴。比喻受到約束的人或物。

鶴髮雞皮：鶴髮，白髮；雞皮，形容皮膚有皺紋。皮膚發皺，頭髮蒼白。形容老人年邁的相貌。

皮裡抽肉：形容身體消瘦。

肉薄骨並：肉和肉相迫，骨和骨相並。形容戰鬥的激烈。

並威偶勢：指聚集聲威勢力。

勢若脫兔：勢，攻勢；脫，脫逃。對敵人攻擊速度極快，就像脫逃的兔子奔跑那樣。

兔絲燕麥：兔絲、燕麥，皆植物名。兔絲有絲之名而不可織；燕麥有麥之名而不可食。比喻有名無實。

麥丘之祝：指直言之諫。

成語故事

◆我醉欲眠◆

　　唐朝時期，不為五斗米而折腰的陶潛辭官回到故鄉，自耕自食，經常召集一幫朋友在一起喝酒。他為人直率曠達，喜歡豪飲，用酒招待朋友時，如果自己先醉了就直率地對客人說：「我醉欲眠，卿可去。」朋友們都心知肚明。

◆摧枯拉朽◆

西元 318 年，琅邪王司馬睿在王導、王敦堂兄弟的支持和擁護下，建立東晉政權。王敦也因此升任大將軍、荊州牧。

後來，由於晉元帝司馬睿抑制王氏勢力，王敦打算起兵反對朝廷。

王敦在武昌起兵出發前，勸說安南將軍、梁州刺史甘卓一起舉兵東下，甘卓答應了。但到出發那天，王敦已登上戰船，甘卓卻沒有到，只是派了一名參軍來到武昌，勸說王敦不要反叛朝廷。

王敦聽了非常吃驚，說：「甘將軍沒有明白我上次和他談的意思。我只是去消除皇上周圍的壞人，沒有它意。如果事情成功，我一定高封甘將軍，請你轉告甘將軍。」

參軍回稟甘卓後，甘卓仍然拿不定主意。也有謀士向他獻計，不妨答應王敦一起舉兵，待他東下後再討伐他。但甘卓怕將來說不清楚，還是不同意。

當時，湘州刺史司馬承堅決反對王敦反叛朝廷。他得知王敦舉兵東下，便派主簿鄧騫前往襄陽，希望甘卓忠於朝廷，討伐王敦。甘卓的參軍李梁勸甘卓伺機而動，不要匆忙行事。如果王敦取勝，他必將重用甘卓；如果王敦不勝，朝廷必將重用甘卓，讓他起兵平定叛亂。這樣，無論哪一方取勝甘卓都不會吃虧，因此不能輕易舉兵出戰。

鄧騫反駁李梁說，甘卓這樣做是腳踩兩隻船，必然會招來

禍患。其實，王敦的兵馬不過萬余，守衛武昌的不足五千，甘卓的軍隊超過王敦一倍，如果進軍武昌，一定能取得勝利。最後他對甘卓說：「甘將軍如果發兵攻打武昌，就好像摧毀乾枯的草和朽爛的樹木那樣容易，不必有什麼顧慮。」

儘管如此，甘卓仍然猶豫不決。王敦揮軍東下，見甘卓不來回應，又派參軍樂道融去襄陽，再次勸說甘卓起兵。

樂道融是反對王敦叛亂的，所以他勸甘卓起兵討伐王敦。甘卓這才下了決心，寫檄文聲討王敦罪狀，同時調兵遣將討伐王敦。

王敦得知甘卓率軍前來討伐，非常地害怕，又派甘卓的侄兒、參軍甘昂請求甘卓回師襄陽；而都尉秦康勸說甘卓忠於朝廷，一舉消滅王敦。但是甘卓優柔寡斷，不聽秦康勸告，竟然回師襄陽。

後來，襄陽太守周慮等人與王敦勾結，將甘卓暗害。甘卓本來可以輕而易舉地戰勝王敦，結果因為動搖不定，反而被王敦暗算。

 成語練習

◆ 下列謎語的謎底都是成語，請將它補充完整

七仙女嫁出去一個　　六 神 □□
扁擔作字兩頭看　　　始 終 □□
一共五句話　　　　　□ 言 □ 語
枕頭　　　　　　　　置 之 □□
牽牛說七夕　　　　　□ 言 □ 語
盲人摸象　　　　　　不 識 □□
一塊變九塊　　　　　四 □ 五 □

◆ 請將下面互為近義詞的成語補充完整

厚 顏 □□　　　　　□ 不 知 □
□□ 止 渴　　　　　畫 餅 □□
荒 誕 □□　　　　　荒 謬 □□
揮 金 □□　　　　　□□ 千 金
□□ 無 窮　　　　　耐 人 □□
見 □ 忘 □　　　　　□ 令 智 □

答案在 232 頁

成語接龍 4

難度等級：★★★★

祝髮文身→身懷六甲→甲第連雲→雲羅天網→

網開一面→面謾腹誹→誹譽在俗→俗下文字→

字字珠玉→玉清冰潔→潔己奉公→公私分明→

明察暗訪→訪親問友→友風子雨→雨約雲期→

期頤之壽→壽山福海→海納百川→川澤納汙→

汙手垢面→面紅耳赤→赤貧如洗→洗垢匿瑕→

瑕不掩瑜→瑜百瑕一→一脈相通→通幽洞微→

微言大義→義膽忠肝→肝膽照人→人壽年豐

祝髮文身：削短頭髮，刻畫其身。指中原以外地區異族的風俗服制。

身懷六甲：古稱女子懷孕。傳說中甲子、甲寅、甲辰、甲午、甲申、甲戌六個甲日，是上天創造萬物的日子，也是婦女最易受孕的日子，故稱女子懷孕為「身懷六甲」。

甲第連雲：甲第，原指封侯者的住宅，後指貴顯的宅第；連雲，形容高聳入雲。宅第一幢幢高聳如雲。形容宅第眾多。

雲羅天網：猶言天羅地網。比喻防範布置得極為嚴密而無法逃脫。

網開一面：把捕禽的網撤去三面，只留一面。比喻寬大仁厚，對犯錯的人從寬處置。

面謾腹誹：指當面欺誑，心懷毀謗。

誹譽在俗：誹，指誹謗；譽，讚揚；俗，風氣、習慣。誹謗或讚揚在於當時的風習。後來引申指風氣、習慣的作用非常大。

俗下文字：指為應付世事而寫的平庸的應酬文章。

字字珠玉：每一個字都像珠玉般珍貴。形容文章精妙，極富價值。

玉清冰潔：猶玉潔冰清。如玉和冰一般純淨潔白。比喻人格高尚品行高潔。

潔己奉公：己身廉潔清明，而一心奉行公事。

公私分明：對於公家和私人的事務，能劃分清楚不混淆。

明察暗訪：從明裡細心察看，從暗裡詢問瞭解。指用各種方法進行調查研究。

訪親問友：訪，拜訪；問，問候。指拜訪親朋好友。

友風子雨：指雲。雲以風為友，又以雨為子。蓋風與雲並行，雨因雲而生。

雨約雲期：比喻男女幽會歡合。

期頤之壽：期頤，百年。高壽的意思。

壽山福海：壽命像山一樣高，福氣像海一樣深。祝人長壽多福之辭。

海納百川：納，容納，包容。大海可以容得下成百上千條江河之水。比喻包容的東西非常廣泛，而且數量很大。

川澤納汙：以湖泊江河能容納各種水流的特性，比喻人有涵養，能包容所有的善惡、毀譽。

汙手垢面：形容手臉都很骯髒。

面紅耳赤：形容羞愧、焦急或發怒時的樣子。

赤貧如洗：赤貧，窮得一無所有。形容極其貧窮。

洗垢匿瑕：洗除汙垢，遮掩瑕疵。比喻待人寬厚、包容。

瑕不掩瑜：瑕，玉的斑點；瑜，玉的光澤。比喻事物雖有缺點，卻無損其整體的完美。

瑜百瑕一：瑜，玉的光彩；瑕，玉的毛病。比喻優點多而缺點少。

一脈相通：由一個血統或派別承傳下來，可以相互連貫。

通幽洞微：通曉細微而幽深的道理。

微言大義：微言，精當而含義深遠的話；大義，本指經書的要義，後指大道理。包含在精微語言裡的深刻的道理。

義膽忠肝：指為人正直忠貞。

肝膽照人：肝膽，比喻真心誠意。比喻赤誠相待。

人壽年豐：人享長壽，農作豐收。形容生活幸福美好。

◆網開一面◆

一天，湯在田野散步著，看見一人張開大網，喃喃地說：「來吧，鳥兒們！飛到我的網裡來。無論是飛得高的低的，向東還是向西的，所有的鳥兒都飛到我的網裡來吧！」

湯走過去對那人說：「你的方法太殘忍了，所有的鳥兒都會被你捕盡的！」一邊說著，湯砍斷了三面網。

然後低聲說：「哦，鳥兒們，喜歡向左飛的，就向左飛；喜歡向右飛的，就向右飛；如果你真的厭倦了你的生活，就飛到這張網裡吧」。

「網開三面」這個成語就是由此而來。後來，人們把它改為「網開一面」。

◆海納百川◆

「海納百川，有容乃大」，顧名思義，大海的寬廣可以容納眾多河流；比喻人的心胸寬廣可以包容一切。海納百川有容乃大，就是說要豁達大度、胸懷寬闊，這也是一個人有修養的表現。人們都把那些具有像大海一樣廣闊胸懷的人看做是可敬的人。同時，海納百川還有包羅萬象的意思，常常用來形容事物壯闊雄奇，難以形容，於是用「海納百川」來形容。

成語練習

◆ 成語連用，請根據給的成語填空，使意思連貫

赴湯蹈火　　　在□不□
臨危不懼　　　視□如□
一言既出　　　□□難□
青梅竹馬　　　兩小□□
生龍活虎　　　□□蓬勃
人無遠慮　　　必□□□

◆ 請根據下面的提示寫出正確的成語

劉禪，快樂，不想家　　□□□□
莊子，蝴蝶，做夢　　　□□□□
雞叫，舞劍，祖狄　　　□□□□
班超，扔了毛筆，當兵　□□□□
偽君子，偷竊，房梁　　□□□□
弓箭，兩隻雕，都射中了　□□□□

答案在 232 ～ 233 頁

成語接龍 5

難度等級：★★★★★

豐肌秀骨→骨肉團圓→圓孔方木→木干鳥棲→

棲風宿雨→雨覆雲翻→翻然改進→進退兩難→

難以置信→信口雌黃→黃袍加身→身名俱泰→

泰來否極→極本窮源→源源不絕→絕倫超群→

群情鼎沸→沸反盈天→天理難容→容光煥發→

發憤圖強→強識博聞→聞風喪膽→膽戰心寒→

寒木春華→華封三祝→祝發空門→門階戶席→

席不暇暖→暖衣飽食→食必方丈→丈二和尚

豐肌秀骨：豐潤的肌膚，柔嫩的骨骼。形容女子或花朵嬌
　　　　　嫩豔麗而有風韻。

骨肉團圓：骨肉，比喻父母兄弟子女等親人。至親家人分
　　　　　離後再團聚相會。

圓孔方木：把方木頭放到圓孔裡去。比喻二者不能投合。

木干鳥棲：指鳥棲樹上，至樹乾枯也不離去。比喻行事堅
　　　　　定不移。

棲風宿雨：在風雨中止息。形容奔波辛勞。

雨覆雲翻：比喻變化無常。

翻然改進：翻然，變動的樣子。形容轉變非常快，有所進步。

進退兩難：前進不了，又後退不得。形容處境困窘。

難以置信：很難令人相信。

信口雌黃：信，任憑，聽任；雌黃，即雞冠石，黃色的礦物，用作顏料。古人用黃紙寫字，寫錯了，用雌黃塗抹後改寫。比喻不顧事情真相，隨意批評。

黃袍加身：宋太祖趙匡胤的陳橋兵變，被擁戴為皇帝的故事。後比喻發動政變獲得成功。

身名俱泰：名譽和地位都安穩。形容生活優裕、舒適。

泰來否極：泰，周易卦名，是好卦；否，周易卦名，是壞卦。事物發展到一定程度，就要轉化到它的對立面，好事來到是由於壞事已至終極，壞事變為好事。

極本窮源：指徹底地推究本源。

源源不絕：源源，水流不斷的樣子。形容連續不斷。

絕倫超群：倫，類；獨一無二，超越群倫。

群情鼎沸：形容群眾的情緒異常激動，平靜不下來。

沸反盈天：沸，滾翻；盈，充滿。聲音像水開鍋一樣沸騰翻滾，充滿空間。形容人聲喧鬧，亂成一團。

天理難容：天理無法原諒。指作惡多端，必遭懲罰。

容光煥發：容光，臉上的光彩；煥發，光彩四射的樣子。臉上呈現閃耀的光彩。形容人精神飽滿，生氣蓬勃。

發憤圖強：下定決心，努力謀求強盛。

強識博聞：指記憶力強，見聞廣博。同「強記博聞」。

聞風喪膽：喪膽，嚇破了膽。聽到一點消息就嚇破膽。形容極度恐懼。

膽戰心寒：戰，發抖。形容十分害怕。

寒木春華：寒木，指松柏等耐寒的樹木。春華，即春花。寒木春華指寒木不凋、春花吐豔。比喻各有所長。

華封三祝：古地名。封，疆界、範圍；華封，華州這個地方。華州封人以長壽、富貴及多男子三願贈堯傳說。

祝髮空門：指削髮出家為僧尼。

門階戶席：門裡門外的地方。形容到處，隨處。

席不暇暖：席子還沒坐暖就得起身再忙別的事。比喻奔走極為忙碌，沒有休息的時候。

暖衣飽食：吃得飽，穿得暖。形容衣食充足。

食必方丈：吃飯的食物擺滿一丈見方那麼廣。形容生活非常奢侈。同「食前方丈」。

丈二和尚：（歇後語）摸不著頭腦。指弄不清怎麼回事。

◆寒木春華◆

南朝齊時，有一個清干之士辛毗，官至行台尚書。他十分鄙視文學，當面嘲笑文人劉逖說：「君輩辭藻，譬若榮華，須臾之玩，非宏才也。豈比吾徒，千丈松樹，常有風霜，不強凋

悴矣！」

劉遜立即回敬他：「既有寒木，又發春華，何如也？」辛毗只好認可。

◆華封三祝◆

唐堯在華州巡遊，守衛華州封疆的人對他說道：「咦，這不是聖人嗎？請讓我來為您祝福。啊！請求上天讓這位聖人長壽。」

唐堯說：「我請求你不要這樣說。」

「那我請求上天讓你富有。」

唐堯說道：「我請求你不要這樣說。」

「那我請求上天讓你子孫繁多。」

唐堯再次說道：「我請求你不要這樣說。」

守衛封疆的人問他說：「長壽、富有、子孫繁多，都是人們所希望得到的，您偏偏不希望得到，這是為什麼呢？」

唐堯回答說：「子孫繁多就會使人增加畏懼，富有就會使人招惹更多的禍事，長壽就會使人蒙受更多的屈辱，這三件事都不是可以用來滋長德行的，因此我拒絕了你的祝福。」當然這是傳說中聖人的回答，而在民間這三種祝願都是最美好的。因此，人們遂以「華封三祝」為祝頌多富多壽多子孫之辭。

◆席不暇暖◆

東漢樂安太守陳蕃恪盡職守、政績卓著，很受青州刺史李膺賞識，但與朝中大臣意見不合，又被貶為豫章太守。豫章有

位賢才徐穉很讓陳蕃仰慕，他去豫章家還沒有安頓好就去拜訪
徐穉。他表示要學周武王當年席不暇暖一樣去求賢人的幫助。

◆ 請根據下面的俗語補充成語

做事要在理，煮飯要有米　　　合□合□

伸手不打笑臉人　　　　　　　□顏□色

少壯不努力，老大徒傷悲　　　後悔□□

有福同享，有難同當　　　　　□□與共

屋漏偏逢連夜雨　　　　　　　禍□□行

哪個貓兒不偷腥　　　　　　　□習難□

◆ 請將下面的成語補充完整

拳拳□□　　　　　　　□□拳拳

遙遙□□　　　　　　　遙遙□□

生生□□　　　　　　　生生□□

生生□□　　　　　　　生生□□

娓娓□□　　　　　　　娓娓□□

娓娓□□　　　　　　　娓娓□□

答案在 233 頁

尚有可為→為法自弊→弊衣簞食→食不求甘→

甘旨肥濃→濃桃豔李→李代桃僵→僵李代桃→

桃之夭夭→夭桃穠李→李下瓜田→田駢天口→

口尚乳臭→臭名昭彰→彰明較著→著手成春→

春寒料峭→峭論鯁議→議事日程→程門立雪→

雪案螢窗→窗間過馬→馬角烏白→白黑分明→

明公正道→道骨仙風→風檣陣馬→馬齒徒長→

長役夢魂→魂不守宅→宅心忠厚→厚此薄彼

|尚有可為|：還有可以努力、發揮的餘地。

|為法自弊|：指自己訂立的法規，反而讓自己受害。比喻自作自受。

|弊衣簞食|：穿破舊的衣服，吃簡單、粗糙的食物。形容生活儉樸。

|食不求甘|：飲食不講求美味可口。形容生活儉樸。

|甘旨肥濃|：泛指佳餚美味。

|濃桃豔李|：桃花濃麗，李花鮮豔。比喻人容貌俊美，神采煥發。

李代桃僵：僵，枯死。李樹代替桃樹而死。原比喻兄弟互相愛護互相幫助。後轉用來比喻互相頂替或代人受過。

僵李代桃：比喻代替人受罪責或以此代彼。亦作「僵桃代李」。

桃之夭夭：比喻事物的繁榮興盛。亦形容逃跑。

夭桃穠李：比喻年少美貌。大多用為對人婚娶的頌辭。

李下瓜田：比喻容易引起懷疑的場合。

田駢天口：戰國時齊人田駢，善辯論，因此誇張的說他的口大如天，或說天下盡在其口中。

口尚乳臭：嘴裡還有奶腥味。比喻年輕缺乏經驗。

臭名昭彰：不好的名聲到處為人所知。

彰明較著：較，明顯。形容非常顯明。

著手成春：著手，動手。一著手就轉成春天。原指詩歌要自然清新。後比喻醫術高明，剛一動手病情就好轉了。

春寒料峭：料峭，微寒。形容初春的寒冷。

峭論鯁議：指議論嚴正剛直。

議事日程：議事，討論或辦理事情；日程，時間進度表。在計畫之內的討論、辦理事情的日期。

程門立雪：舊指學生恭敬受教。比喻尊師。

雪案螢窗：比喻勤學苦讀。同「雪窗螢幾」。

窗間過馬：形容時間過得很快。

馬角烏白：燕太子丹覲見秦王，被秦王強留。秦王對他許下承諾，如果太陽在一天之內出現兩次，天下粟，烏鴉變白頭，馬生角，廚房木門長肉腳，太子丹就能歸國。因為太子丹心誠感動天地，秦王的承諾便一一應驗，燕太子丹終可返國。後比喻精誠能感動天地。

白黑分明：是非善惡分明。亦作「黑白分明」。

明公正道：堂堂皇皇，光明正大。

道骨仙風：有神仙的骨骼和風貌。形容人灑脫超群，神清氣朗。

風檣陣馬：風檣，風帆；陣馬，戰馬。指乘風的帆船，臨陣的戰馬。比喻行進的速度很快，氣勢勇猛。

馬齒徒長：自謙年歲徒增而毫無建樹。

長役夢魂：神魂顛倒，連在睡夢裡也思念著。

魂不守宅：指人之將死。形容精神恍惚。「魂不守舍」。

宅心忠厚：宅心，居心。忠心淳厚。亦作「宅心仁厚」。

厚此薄彼：重視或優待一方，輕視或怠慢另一方。比喻對兩方面的待遇不同。

成語故事

◆僵李代桃◆

　　春秋時期，晉國大奸臣屠岸賈鼓動晉景公滅掉於晉國有功的趙氏家族。屠岸賈率三千人把趙府團團圍住，把趙家全家老小，殺得一個不留。幸好趙朔的妻子莊姬公主已被祕密送進宮

中。屠岸賈聞訊想要趕盡殺絕，要晉景公殺掉公主。景公念在姑侄情分上不肯殺公主。公主已身懷有孕，屠岸賈見景公不殺她，就定下斬草除根之計，準備殺掉嬰兒。

等公主生下一男嬰，屠岸賈親自帶人入宮搜查，在忠臣韓厥的幫助下，一個心腹假扮醫生，入宮給公主看病，用藥箱偷偷把嬰兒帶出宮外躲過了搜查。

屠岸賈估計嬰兒已偷送出官，立即懸賞緝拿。趙家忠實門客公孫杵臼與程嬰商量救孤之計：如能將一嬰兒與趙氏孤兒對換，我帶這一嬰兒逃到首陽山，你便去告密，讓屠賊搜到那個假趙氏遺孤，方才會停止搜捕，趙氏嫡脈才能保全。

程嬰的妻子此時剛剛生一男嬰，他決定用親子替代趙氏孤兒。他以大義說服妻子忍著悲痛把兒子讓公孫杵臼帶走。程嬰依計，向屠岸賈告密。

屠岸賈迅速帶兵追到首陽山，在公孫杵臼居住的茅屋，搜出一個用錦被包裹的男嬰。於是屠賊摔死了嬰兒。他認為已經斬草除根，便放鬆了警戒。

程嬰已經聽說自己的兒子被屠賊摔死，強忍悲痛，帶著孤兒逃往外地，過了十五年後，孤兒長大成人，知道自己的身世後，在韓厥的幫助下，兵戈討賊，殺了奸臣屠岸賈，報了大仇。

程嬰見趙氏大仇已報，陳冤已雪，不肯獨享富貴，拔劍自刎，他與公孫杵臼合葬一墓，後人稱「二義塚」。他們的美名千古流傳。

成語練習

◆ 請將下面的成語和與之相關的歷史人物連線

黃袍加身 •　　　　　• 商紂王
指鹿為馬 •　　　　　• 於謙
一鳴驚人 •　　　　　• 商湯
助紂為虐 •　　　　　• 趙匡胤
兩袖清風 •　　　　　• 楚莊王
網開一面 •　　　　　• 趙高

◆ 請根據下面這首詩補充成語

《鳥鳴澗》　唐・王維

人閒桂花落，夜靜春山空。

月出驚山鳥，時鳴春澗中。

☐☐流水　　☐去樓☐
☐深人☐　　☐弓之☐
☐中折☐　　☐☐如笑
☐谷遷喬　　切☐☐弊

答案在234頁

難度等級：★★★★★★★★

彼唱此和→和顏下氣→氣焰囂張→張羅彀弓→
弓影浮杯→杯觥交錯→錯落有致→致遠任重→
重於泰山→山高水長→長生不老→老蠶作繭→
繭絲牛毛→毛髮之功→功過參半→半菽不飽→
飽食暖衣→衣冠優孟→孟浪輕狂→狂花病葉→
葉落知秋→秋高馬肥→肥遁鳴高→高歌猛進→
進可替不→不脛而走→走南闖北→北叟失馬→
馬耳東風→風清月白→白首之心→心靈福至

| 彼唱此和 | ：彼此互相呼應。 |

| 和顏下氣 | ：臉色和善，態度謙卑。 |

| 氣焰囂張 | ：形容人傲氣極盛，並且常肆意欺陵別人。 |

| 張羅彀弓 | ：張開獵網，拉滿弓弦。指準備好射獵的工作。 |

| 弓影浮杯 | ：比喻因錯覺而產生驚懼。 |

| 杯觥交錯 | ：酒席間舉杯互敬暢飲的情形。借以形容酒席進行的熱烈氣氛。 |

錯落有致：錯落，參差不齊；致，情趣。形容事物的佈局雖然參差不齊，但卻極有情趣，使人看了有好感。

致遠任重：指擔負重任而行於遠方。比喻人的才幹卓越，可任大事。亦作「任重致遠」。

重於泰山：比泰山還要重。形容意義重大。

山高水長：像山一樣高聳，如水一般長流。原比喻人的風範或聲譽像高山一樣永遠存在。後比喻恩德深厚。

長生不老：長生，永生。原為道教的話，後也用作對年長者的祝願語。

老蠶作繭：老蠶吐絲作繭，把自己包在裡面。比喻自己束縛自己。

繭絲牛毛：形容功夫細密。

毛髮之功：比喻極微小的功勞。

功過參半：功勞和過失各占一半。

半菽不飽：形容生活困苦。

飽食暖衣：吃得飽，穿得暖。形容衣食充足。

衣冠優孟：登場演戲，或假扮古人、模仿他人。

孟浪輕狂：形容舉止魯莽輕率。

狂花病葉：比喻醉酒的人。飲酒的人因醉而喧鬧者，稱為「狂花」；醉而閉目成眠者，稱為「病葉」。

葉落知秋：比喻由微小跡象，可推知事物的發展和變化。

秋高馬肥：秋空清朗高曠的時節，馬匹肥壯。

肥遯鳴高：逃世隱居而自得其樂。

高歌猛進：大聲唱歌，勇猛前進。形容情緒激昂，勇往直前。

進可替不：進用好的替換不好的。

不脛而走：脛，小腿。不脛而走指不用腿也能去，比喻事物不用推廣，也能迅速傳播。

走南闖北：往來各地、到過很多地方。

北叟失馬：比喻世事的福禍無常，無法一時論定。

馬耳東風：比喻對事情漠不關心。

風清月白：形容夜色幽美宜人。

白首之心：年老時的心志。

心靈福至：聯翩，鳥聯著翅膀疾飛的樣子。心思突然變得靈敏起來。

◆朽棘不雕◆

春秋時期，孔子的弟子宰予很會說話，起初孔子很喜歡他，以為他一定會有出息。可是不久孔子就發現他經常不來上課，派人去找，發現他躲在房間睡大覺，孔子知道後很傷感地說：「腐爛的木頭不能雕刻，糞土一樣的牆壁不能粉刷。」

◆擲果潘郎◆

晉朝時期，滎陽中牟人潘岳（即潘安）長得十分漂亮，文才出眾，二十歲就進京城洛陽做官。

他經常乘坐華麗的車子到郊外去打獵。一路上被許多婦女圍觀，就連老太婆也爭著往他車上投擲果品表達愛慕之情，每次回來都是滿載而歸。

 成 語 練 習

◆ 請把下面意思相反的成語補充完整

奉若□□　　　視如□□
□□猶鬥　　　□□待斃
□□百出　　　□□不漏
□如磐□　　　□如累□
非同□□　　　視如□□

◆ 趣味成語填空練習

最長的議論文　　　長□大□
最困難的生意　　　□□經營
最差的證據　　　　不□為□
最有效率的勞動　　一□永□
最貴的時光　　　　□□千金
最笨的嫌疑犯　　　自投□□

答案在234～235頁

難度等級：★★★★★★★★★

至誠高節→節用愛人→人才難得→得未嘗有→

有容乃大→大處落墨→墨守成規→規行矩止→

止戈興仁→仁言利博→博聞多見→見縫就鑽→

鑽天打洞→洞察機先→先馳得點→點金成鐵→

鐵網珊瑚→瑚璉之器→器小易盈→盈盈秋水→

水宿風餐→餐松啖柏→柏舟之誓→誓以皦日→

日轉千街→街坊四鄰→鄰女窺牆→牆花路草→

草創未就→就地取材→材朽行穢→穢德垢行

|至誠高節|：至，最。最忠誠，最高尚的節操。形容人品高尚。|

至誠高節：至，最。最忠誠，最高尚的節操。形容人品高尚。

節用愛人：節省用度，愛護人民。

人才難得：有才能的人不易得到。指要愛惜人才。

得未嘗有：從來未曾有過。

有容乃大：有度量，能寬容，才能夠成就大業。

大處落墨：繪畫或寫作文章，在主要地方著筆。比喻做事在大地方著眼，首先解決關鍵問題。

墨守成規：形容思想保守，固守舊規矩不肯改變

規行矩止：比喻舉止守法不苟且。

止戈興仁：停止戰爭，施行仁政。

仁言利博：有德者的言論，能使眾人受益。

博聞多見：見聞廣博。

見縫就鑽：極力鑽營。

鑽天打洞：比喻使用各種方法，極力營求。

洞察機先：在事情微有徵兆而未發生之時便能事先觀察，而了解契機所在。

先馳得點：比賽開始不久，因搶攻而先獲得分數。

點金成鐵：把黃金點化成鐵。比喻把佳妙的文詞，改成拙劣的文句。

鐵網珊瑚：比喻搜羅珍奇。

瑚璉之器：瑚璉，古代祭祀時盛黍稷的尊貴器械皿，夏朝叫「瑚」殷朝叫「璉」。比喻人特別有才能，可以擔當大任。

器小易盈：盈，滿。器物小，容易滿。原指酒量小。後比喻器量狹小，容易自滿。

盈盈秋水：秋水，比喻美女的眼睛就像秋天明淨的水波一樣。形容女子眼神飽含感情。

水宿風餐：水上住宿，臨風野餐。形容旅途生活艱苦。

餐松啖柏：以松柏的葉實充饑。形容修仙學道者超塵脫俗的生活。

柏舟之誓：婦女喪夫後守節不嫁。亦作「柏舟之節」。

誓以皦日：指誓同生死，親愛終生。

日轉千街：指乞丐沿街行乞。

街坊四鄰：街坊，鄰居。指住處鄰近的人。亦同「街坊鄰里」。

鄰女窺牆：戰國時宋玉鄰家有美女傾心於他，三年間常爬上牆頭偷窺，但宋玉從未動心。後形容女子對男子的傾慕。

牆花路草：比喻不被人尊重的女子。舊時指妓女。同「牆花路柳」。

草創未就：草創，開始創辦或創立；就，完成。剛剛開始做，尚未完成。

就地取材：就，隨。在本地找需要的材料。比喻不依靠外力，充分發揮本單位的潛力。

材朽行穢：指無才無德。有時用為謙詞。

穢德垢行：指自污濁其德行以避禍患。

◆**背道而馳**◆

戰國時代，魏國的臣子季梁，奉命出使外國，可是他在路途中聽到魏王準備要攻打趙國邯鄲的消息，就趕緊回國去勸魏王。匆忙回國的季梁對魏王說：「我在太行山下，看到一個駕著車子的人，他趕著馬想要去北邊，說他準備到楚國去。」魏王說：「楚國應該是要向南走的，為什麼他卻要往北走呢？」

季梁回答說：「我也這麼跟他說的啊！可是，他認為他的馬是匹好馬，速度非常快，加上他也帶了足夠的錢；而且車夫

經驗豐富，所以他覺得沒有什麼好擔心的。因此，他不聽我的勸告，就繼續往北走了。」魏王聽了之後，哈哈大笑說：「這個人是個瘋子。雖然他有很多好的條件，但是他卻往反方向走，怎麼可能到得了目的地呢？」

接著季梁告訴魏王說：「大王說的話一點也沒錯。但是，像大王現在這樣一直攻打附近的國家，這種舉動也會讓大王離稱霸的目標越來越遠，這不也是和那個往反方向去走的人一樣嗎？」

◆鐵網珊瑚◆

唐朝時期，在拂菻國（古代指東羅馬帝國）就開始挖掘海底珊瑚了。由於珊瑚是寄生在石頭上，像蘑菇一樣白，一年後就發黃，三年後就發紅，縱橫交錯，千姿百態，是當時的奇珍異寶。漁民乘船到珊瑚洲，把鐵網沉入水底，用船的力量將珊瑚拖拽而出，所以稱為鐵網珊瑚，現在用來比喻搜羅奇珍。

◆瑚璉之器◆

春秋時期，孔子的弟子子貢原是衛國的商人，姓端木名賜，他因為有錢，經常穿華麗的服飾，孔子看不慣他的裝扮，說他為君子不器。他沾沾自喜，問孔子自己是什麼器，孔子隨意說是瑚璉之器。子貢更加飄飄然，不知孔子在說他內心空虛。

◆柏舟之誓◆

春秋時期，衛世子共伯夫婦感情十分恩愛，曾經山盟海誓他們的愛情至死不變。後來共伯去世，其父母想要他妻子共姜

改嫁。共姜堅決不答應，就做一首詩《柏舟》來證明他們的愛情，讓其父母打消這個念頭。

◆ 成語選擇題

1. (　　) 成語「擲果潘郎」中「潘郎」指的是？
A. 潘仁美　　B. 潘安　　C. 潘崇

2. (　　) 成語「晚食當肉」中的「晚食」是什麼意思？
A. 晚飯　　B. 餓了才吃　　C. 晚上吃飯

3. (　　) 成語「待價而沽」中的「沽」意思是？
A. 賣　　B. 買　　C. 計算

4. (　　) 成語「人琴俱亡」中的「人」指的是？
A. 王羲之　　B. 王徽之　　C. 王獻之

◆ 請圈出下面成語中的錯別字並寫出正確的

曆精圖治 ☐	芒刺在背 ☐	光前欲後 ☐
越祖代庖 ☐	前樸後繼 ☐	閒情毅致 ☐
俾膝奴顏 ☐	工曆悉敵 ☐	水汝交融 ☐
唇槍舌戰 ☐	極思廣益 ☐	故計重演 ☐

答案在 235 頁

行不由徑→徑情直遂→遂心如意→意馬心猿→

猿啼鶴怨→怨氣滿腹→腹熱心煎→煎膠續弦→

弦外之音→音容宛在→在官言官→官法如爐→

爐火純青→青燈黃卷→卷甲銜枚→枚速馬工→

工力悉敵→敵眾我寡→寡鵠孤鸞→鸞孤鳳只→

只爭朝夕→夕寐宵興→興訛造訕→訕牙閒嗑→

嗑牙料嘴→嘴清舌白→白魚赤烏→烏焦巴弓→

弓折刀盡→盡歡而散→散灰扃戶→戶告人曉

行不由徑：徑，小路，引申為邪路。從來不走邪路。比喻
行動正大光明。

徑情直遂：徑情，任意，隨心；遂，成功。隨著意願，順
利地得到成功。

遂心如意：猶言稱心如意。亦作「遂心滿意」、「遂心快
意」。

意馬心猿：形容心思不定，好像猴子跳、馬奔跑一樣控制
不住。

猿啼鶴怨：猿和鶴淒厲地啼叫。

怨氣滿腹：胸中充滿了怨恨的情緒。形容怨憤之氣極大。

腹熱心煎：形容心中焦急。

煎膠續弦：比喻交情密切或再續舊情。

弦外之音：比喻話語中另有間接透露、沒有明說的意思。

音容宛在：音，聲音；容，容顏；宛，彷彿。聲音和容貌彷彿還在。形容對死者的想念。

在官言官：指處在什麼樣的地位就說什麼樣的話。

官法如爐：指國家如爐火無情。

爐火純青：純，純粹。道士煉丹，認為煉到爐裡發出純青色的火焰就算成功了。後來比喻功夫達到了純熟完美的境界。

青燈黃卷：光線青熒的油燈和紙張泛黃的書卷。借指清苦的攻讀生活。

卷甲銜枚：指行軍時輕裝疾進，保持肅靜，以利奇襲。

枚速馬工：工，工巧；速，速度很快。原指枚皋文章寫得多，司馬相如文章寫得工。後用於稱讚各有長處。

工力悉敵：工力，功夫和力量；悉，完全；敵，相當。雙方用的功夫和力量相當。常形容雙方的功夫學力相當，難分上下。

敵眾我寡：敵方人數多，我方人數少。形容雙方對峙，眾寡懸殊。

寡鵠孤鸞：孤鸞，無偶的友鸞，比喻死去了配偶的男子；寡鵠，比喻寡婦。指失偶的男女。

| 鸞孤鳳只 |：比喻夫妻離散。也比喻人失偶孤居。

| 只爭朝夕 |：朝，早晨；夕，晚上；朝夕，形容時間短暫。充分的把握住每一分每一秒。

| 夕寐宵興 |：早起晚睡。比喻勤勞。同「夙興夜寐」。

| 興訛造訕 |：指造謠毀謗。

| 訕牙閒嗑 |：指閒得無聊，磨牙鬥嘴以為笑樂。

| 嗑牙料嘴 |：多嘴多舌。

| 嘴清舌白 |：指話說得明確清楚。

| 白魚赤烏 |：為祥瑞之兆。

| 烏焦巴弓 |：烏，黑色；焦，火力過猛，使東西燒成炭樣。原是《百家姓》中四個姓氏。比喻燒得墨黑。

| 弓折刀盡 |：比喻戰鬥力沒有了，無法可想。

| 盡歡而散 |：盡情歡樂之後，才分別離開。多指聚會、宴飲或遊樂。

| 散灰扃戶 |：在地上撒灰，將門戶關鎖。舊時因以「散灰扃戶」譏諷防閑妻妾之病態心理與可笑行為。

| 戶告人曉 |：讓每家每人都知道。

◆白魚赤烏◆

據史記記載，周武王繼位第九年，商紂王殘暴無道。於是周武王積聚力量，準備奪取天下，並且在黃河渡口檢閱部隊，會盟諸侯。

當武王渡黃河的時候，船行到河中間，突然有一條白色的魚跳到了武王的船上。武王俯身把魚撿起來，用以祭天。渡過黃河之後，又有一團火從天而降，落到武王住的房子上，不停地轉動，最後變成一隻紅色的鳥，它的叫聲響徹雲霄。

商朝素來以白色為貴，白色代表著商朝的王權；而舟和周同音，也就象徵了周王室，預示著商朝的軍隊要歸周了。而周人又以紅色為貴，此時武王居住的房子上空出現火紅的瑞鳥，預示著周王國要一鳴驚人，商的天下也要歸周所有了。

兩年後，武王正式伐紂，並奪取了江山，建立了周王朝。由此這個故事被賦予了神祕色彩，白魚赤烏也就成了祥瑞的徵兆。

成語練習

◆ 以「山」字開頭的成語

山崩□□	山河□□
山南□□	山長□□
山公□□	山光□□
山盟□□	山明□□
山□山□	山□水□
山□木□	山□海□

◆ 以「山」字結尾的成語

□□泰山	□□河山
□□刀山	□□移山
□□金山	□□江山
□□梁山	□□離山
□□歸山	□□如山
□□西山	□□千山
□□巫山	□□青山
□□孫山	□□孫山

答案在236頁

成 語 接 龍 10

曉行夜宿→宿水餐風→風光月霽→霽月光風→

風行草偃→偃旗臥鼓→鼓舌搖脣→脣亡齒寒→

寒蟬淒切→切中要害→害人不淺→淺嘗輒止→

止暴禁非→非愚則諏→諏良為盜→盜名欺世→

世代書香→香消玉殞→殞身不恤→恤老憐貧→

貧不學儉→儉可養廉→廉而不劌→劌目怵心→

心不由意→意惹情牽→牽強附會→會逢其適→

適性任情→情投意合→合浦還珠→珠圓玉潤

曉行夜宿：曉，天明。一早就起來趕路，到夜裡才住宿下來。形容旅途奔波勞苦。

宿水餐風：形容旅途或野外生活的艱苦。

風光月霽：指雨過天晴時明淨清新的景象。亦比喻胸襟開闊、心地坦白。

霽月光風：指雨過天晴時的明淨景象。用以比喻人的品格高尚，胸襟開闊。

風行草偃：比喻在上位者以德化民。

偃旗臥鼓：原指行軍時隱蔽行蹤，不讓敵人覺察。現比喻事情終止或聲勢減弱。同「偃旗息鼓」。

鼓舌搖脣：轉動舌頭，張開嘴唇。形容開口說唱。

脣亡齒寒：嘴唇沒有了，牙齒就會感到寒冷。比喻利害密切相關。

寒蟬淒切：寒蟬，冷天裡的知了。天冷時，知了發出淒慘而低沉的聲音。文藝作品中多用以烘托悲涼的氣氛和情調。

切中要害：指批評恰到事物的緊要處。

害人不淺：給別人的損害非常之大。

淺嘗輒止：輒，就。略微嘗試就停止。指不深入鑽研。

止暴禁非：止、禁，禁止；暴、非，指種種壞事。制止種種壞事。

非愚則誣：誣，誣衊。不是生性愚蠢話，就是故意污蔑。

誣良為盜：誣，誣陷；良，好人。捏造事實，陷害好人。

盜名欺世：盜，竊取；名，名譽；欺，欺騙。竊取名譽，欺騙世人。

世代書香：世世代代都是讀書人家。

香消玉殞：比喻美麗的女子死亡。

殞身不恤：殞，犧牲；恤，顧惜。犧牲生命也不顧惜。

恤老憐貧：周濟老人，憐惜窮人。

貧不學儉：指窮人不必學儉而不得不儉。

儉可養廉：儉，節儉；廉，廉潔。節儉可養成廉潔操守。

廉而不劌：廉，廉潔；劌，割傷，刺傷。有棱邊而不至於割傷別人。比喻為人廉正寬厚。

| 觸目怵心 |：劌，刺傷；怵，驚動。指觸目驚心。

| 心不由意 |：指不出於本意。

| 意惹情牽 |：惹，引起；牽，牽掛。引起情感上纏綿牽掛。

| 牽強附會 |：把本來沒有某種意義事物硬說成有某種意義。也指把不相關聯的事物牽拉一起，混為一談。

| 會逢其適 |：會，恰巧、適逢；適，往。原指恰巧走到那兒了。轉指正巧碰上了那件事。

| 適性任情 |：指順適性情。

| 情投意合 |：投，相合。形容雙方思想感情融洽，合得來。

| 合浦還珠 |：比喻東西失而復得或人去而複回。同「合浦珠還」。

| 珠圓玉潤 |：比喻詩文圓熟明潔。

◆偃旗臥鼓◆ ▶

《三國志・蜀志・趙雲傳》中記載：在一次戰鬥中，蜀將黃忠殺死了曹將夏侯淵，並奪取了戰略要地。

曹操非常惱火，把米倉移到漢水旁的北山腳下，親率二十萬大軍向陽平關大舉進攻。

黃忠、張著商議趁夜燒劫魏軍糧草。臨行前趙雲和他們約定了返回時間，可過了時間他們還沒有回來，趙雲就帶兵出寨接應，正與曹操親自統率的部隊相遇。趙雲同曹軍廝殺起來，把曹軍打得丟盔棄甲，救回了黃忠和張著。

　　曹操沒有善罷甘休，指揮大隊人馬追殺趙雲，直撲蜀營。趙雲的副將張翼見趙雲已退回本寨，後面追兵來勢兇猛，便要關閉寨門拒守。趙雲下令大開營門，偃旗臥鼓，準備放曹軍進來；一面又命令弓弩手埋伏在寨內外，然後單槍匹馬站在門口等候敵人。生性多疑的曹操追到寨門口，心想，寨門大開，必有伏兵，即匆忙下令撤退。就在曹操調頭後退的時候，蜀軍營裡金鼓齊鳴，殺聲震天，飛箭如雨般向曹軍射擊。

　　曹軍驚慌失措，奪路逃命，自相踐踏。趙雲趁勢奪了曹軍的糧草，殺死了曹軍大批兵馬，得勝回營。

◆寒蟬淒切◆

出自宋・柳永《雨霖鈴》：

寒蟬淒切，對長亭晚，驟雨初歇。

都門帳飲無緒，留戀處，蘭舟催發。

執手相看淚眼，竟無語凝噎。

念去去，千里煙波，暮靄沉沉楚天闊。

多情自古傷離別，更哪堪，冷落清秋節！

今宵酒醒何處？楊柳岸，曉風殘月。

此去經年，應是良辰好景虛設。

便縱有千種風情，更與何人說？

◆合浦珠還◆

東漢時，合浦郡沿海盛產珍珠。那裡產的珍珠又圓又大，色澤純正，一直譽滿海內外，人們稱它為「合浦珠」。當地百姓都以採珠為生，藉此向鄰郡交趾換取糧食。

採珠的收益很高，一些官吏就乘機貪贓枉法，巧立名目剝削珠民。

為了撈到更多的油水，他們不顧珠蚌的生長規律，一味地叫珠民去捕撈。結果，珠蚌逐漸遷移到鄰近的交趾郡內，在合浦能捕撈到的越來越少了。

合浦沿海的漁民向來靠采珠為生，很少有人種植稻米。採珠多，收入高，買糧食花錢都很大方。如今產珠少，收入大量減少，漁民們連買糧食的錢都沒有，不少人因此而餓死。

漢順帝劉保繼位後，派了一個名叫孟嘗的人當合浦太守。孟嘗到任後，很快找出了當地漁民沒有飯吃的原因，於是下令革除弊端，廢除盤剝的非法規定，並且不准漁民濫捕亂採，以保護珠蚌的資源。不到一年，珠蚌又繁衍起來，合浦又成了盛產珍珠的地方。

成語練習

◆ 請在下面的空白處填上合適的成語，使句子通順

一、他安慰著妻子：別擔心，船到橋頭自然直，＿＿＿＿＿＿＿＿
＿＿＿＿，我們會沒事的。

二、他氣憤地說：還說什麼拾金不昧呢，你都把撿來的東西
＿＿＿＿＿＿＿＿＿，還好意思去教育別人？

三、王熙鳳最終還是聰明反被聰明誤，＿＿＿＿＿＿＿＿＿，反
把自己給算進去了。

四、他的房間很整潔，東西擺放的＿＿＿＿＿＿，一看就是個愛
乾淨的人。

五、你這是撿起芝麻丟西瓜，＿＿＿＿＿＿，得不償失。

◆ 請根據要求寫成語，每個至少寫三個

形容高興的：

形容悲傷的：

描寫景色的：

描寫時間的：

答案在 236～237 頁

1

◆ 請把下面有「四」的成語補充完整

四面 楚 歌	四 分 五 裂
四 通 八 達	四 腳 朝 天
四 海 一 家	四 平 八 穩
四 大 皆 空	四 季 如 春
四 面 八 方	四 處 飄 流
四 清 六 活	四 通 五 達

◆ 請在下面的括弧裡填上正確的「動物」名稱

尖 嘴 猴 腮	城 狐 社 鼠
筆 走 龍 蛇	鵝 行 鴨 步
得 兔 忘 蹄	蜂 屯 蟻 聚
東 風 馬 耳	氣 沖 斗 牛
畫 虎 類 犬	一 箭 雙 雕
羊 頭 狗 肉	豬 狗 不 如

2

◆ 請把下面的「疊字」成語補充完整

字 字 珠 璣	年 年 有 餘
孜 孜 不 倦	沾 沾 自 喜
盈 盈 一 水	鬱 鬱 寡 歡

寥寥無幾　　　　　歷歷在目
諄諄教導　　　　　牙牙學語
循循善誘　　　　　冤冤相報
遙遙無期　　　　　嘖嘖稱奇
依依不捨

◆ 請將歇後語和它所對應的成語連起來

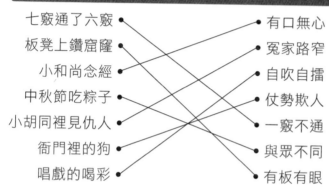

七竅通了六竅　　　　　　有口無心
板凳上鑽窟窿　　　　　　冤家路窄
小和尚念經　　　　　　　自吹自擂
中秋節吃粽子　　　　　　仗勢欺人
小胡同裡見仇人　　　　　一竅不通
衙門裡的狗　　　　　　　與眾不同
唱戲的喝彩　　　　　　　有板有眼

3

◆ 下列謎語的謎底都是成語，請把它補充完整

逆水划船　　　　　力爭 上 游
鵲巢鴉占　　　　　占 為 己 有
笑死人　　　　　　樂 極 生 悲
八十八　　　　　　入 木 三 分
垃圾箱　　　　　　藏 垢 納 汙
蹺蹺板　　　　　　此 起 彼 落
飛行員　　　　　　有 機 可 乘

◆ 請把下面互為「近義詞」的成語補充完整

唇亡齒寒	殃及無辜
大發雷霆	怒不可遏
大公無私	鐵面無私
大庭廣眾	眾目睽睽
得寸進尺	得隴望蜀
低聲下氣	低三下四

4

◆ 成語連用，根據已給出的成語填空，使意思連貫

橫行鄉里	魚肉百姓
賣國求榮	認賊作父
明槍易躲	暗箭難防
乘風破浪	勇往直前
大汗淋漓	氣喘吁吁
山清水秀	鳥語花香

◆ 請根據下面的提示寫出正確的成語

好看，魚，雁 ...	沉魚落雁
趙匡胤，龍袍，兵變	陳橋兵變
夫妻，眉毛，舉著托盤	舉案齊眉
喜歡，屋子，烏鴉	愛屋及烏
口渴，梅子，看看	望梅止渴
狐狸，老虎，裝模作樣	狐假虎威

5

◆ 請根據下面的俗語補充成語

驢 唇 不 對 馬 嘴	答 非 所 問
有 權 不 用 ， 過 期 作 廢	大 權 在 握
不 當 家 不 知 柴 米 貴	當 家 作 主
過 了 一 日 是 一 日	得 過 且 過
大 才 必 有 大 用	八 斗 之 才
百 聞 不 如 一 見	耳 聞 目 見

◆ 請將下面的成語補充完整

楚 楚 不 凡	楚 楚 可 憐
清 清 楚 楚	衣 冠 楚 楚
泛 泛 之 輩	泛 泛 之 交
咄 咄 逼 人	咄 咄 怪 事
井 井 有 條	井 井 有 理
默 默 無 聞	默 默 不 語

6

◆ 請將成語和與其相關的歷史人物連在一起

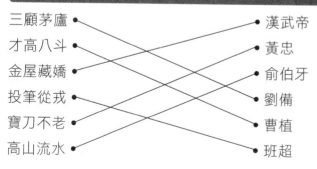

三顧茅廬 ● ● 漢武帝
才高八斗 ● ● 黃忠
金屋藏嬌 ● ● 俞伯牙
投筆從戎 ● ● 劉備
寶刀不老 ● ● 曹植
高山流水 ● ● 班超

◆ 請根據下面這首詩補充成語

《于易水送人》駱賓王

此地別燕丹，壯士發衝冠。

昔時人已沒，今日水猶寒。

今非昔比　　　　　揮戈反日

順水人情　　　　　玉漏猶滴

膽顫心寒　　　　　怒髮衝冠

老當益壯　　　　　折節下士

田月桑時　　　　　方寸已亂

沒頭沒腦　　　　　立此存照

伏地聖人　　　　　共枝別干

兔絲燕麥　　　　　碧血丹心

◆ 請把下面意思相反的成語補充完整

何足掛齒　　　　　津津樂道

當機立斷　　　　　藕斷絲連

貨真價實　　　　　濫竽充數

破鏡重圓　　　　　勞燕分飛

比比皆是　　　　　寥寥無幾

臨危不亂　　　　　臨陣脫逃

◆ 趣味成語填空練習

最繁忙的機場　　　　日理萬機

最徹底的美容　　　　面目全非

最發財的商人　　　一本 萬 利
最高深的手藝　　　點 石 成 金
最大膽的構想　　　與 虎 謀 皮
最大的差別　　　　天 壤 之 別

8

◆ 成語選擇題

1.（C）成語「圖窮匕見」中的「圖」是？
　　A. 山水圖　　　B. 美人圖　　　C. 地圖

2.（A）成語「難得糊塗」是由誰而來？
　　A. 鄭板橋　　　B. 嵇康　　　　C. 李白

3.（B）成語「洛陽紙貴」說的是哪部文學作品？
　　A.《秋思賦》　　B.《三都賦》　　C.《離騷》

4.（C）劉備「三顧茅廬」請的是？
　　A. 徐庶　　　　B. 關羽　　　　C. 諸葛亮

◆ 請選出下面成語中的錯別字並寫出正確的

暗劍傷人 → 箭　　　剛複自用 → 愎
依山旁水 → 傍　　　動輒得咎 → 輒
嗅味相投 → 臭　　　媒灼之言 → 妁
味同嚼臘 → 蠟　　　運籌唯幄 → 帷
玉石具焚 → 俱　　　出類撥萃 → 拔
屈打成召 → 招　　　原頭活水 → 源

9

◆ 請填入以「月」字開頭的成語

月墜花折	月中折桂
月值年災	月暈而風
月圓花好	月盈則虧
月眉日新	月夜花朝
月下花前	月夕花朝
月缺難圓	月落星沉
月明星稀	月朗風清
月貌花容	

◆ 請填入以「月」字結尾的成語

眾星拱月	羞花閉月
曠日引月	積年累月
懸若日月	追星趕月
追星攬月	披星戴月
悲歡歲月	風花雪月
擔風袖月	冰壺秋月
鏡花水月	曉風殘月
無邊風月	

◆ 請在下面的空白處填上合適的成語，使句子通順

· 俗話說，金無足赤，人無完人，你想要他做到【十全十美】
那是不可能的。

- 老師對小明說：你不知道上課應該專心致志，【心無旁騖】聽講嗎？怎麼還有心思去看漫畫呢？

- 他兇狠地說：我是不會【善罷甘休】的，你給我等著，這事沒完！

- 所謂【人各有志】，你不能要求他什麼都按你說的來，他有權利選擇他喜歡的。

- 姐姐苦惱地說：科研做到這就【窮途末路】了，解決不了現有的問題就沒辦法繼續往前走。

◆ **請根據下面的要求寫成語，每個至少寫三個**

形容沮喪的心情：【垂頭喪氣、黯然無神、心如死灰】
形容人漂亮的：【綺年玉貌、脣紅齒白、自然蛾眉】
形容忙碌的：【奔波勞碌、馬不停蹄、肝食宵衣】
形容清閒的：【閒情逸趣、明月清風、含哺鼓腹】

解答篇 **2**

1

◆ **請把下面帶「五」字的成語補充完整**

五穀 不 分　　　　五彩 繽 紛
五 尺 之 童　　　　五斗 折 腰

五花【大】【綁】　　五【講】四【美】
五【顏】六【色】　　五【旦】七【調】
五【行】八【作】　　五【風】十【雨】
五【子】登【科】　　五【馬】分【屍】
五【穀】豐【登】　　五【臟】俱【全】
五【體】投【地】

◆ 請在下面的括弧裡填上正確的季節

【春】風化雨　　【夏】蟲語冰
【冬】暖【夏】涼　　平分【秋】色
月旦【春】【秋】　　【冬】寒抱冰
歷【夏】經【秋】　　望穿【秋】水
【秋】月【春】風　　陽【春】白雪
【冬】溫【夏】清　　【冬】扇【夏】爐

2

◆ 請把下面的疊字成語補充完整

憂心【忡】【忡】　　餘音【嫋】【嫋】
衣冠【楚】【楚】　　相貌【堂】【堂】
信誓【旦】【旦】　　興致【缺】【缺】
雄心【勃】【勃】　　羞人【答】【答】
萬里【迢】【迢】　　桃之【夭】【夭】
天理【昭】【昭】　　心事【重】【重】
妙手【空】【空】　　磨刀【霍】【霍】
目光【炯】【炯】

◆ 請將歇後語和它對應的成語連線

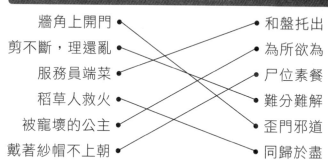

牆角上開門 ● ● 和盤托出

剪不斷，理還亂 ● ● 為所欲為

服務員端菜 ● ● 尸位素餐

稻草人救火 ● ● 難分難解

被寵壞的公主 ● ● 歪門邪道

戴著紗帽不上朝 ● ● 同歸於盡

3

◆ 下列謎語的謎底都是成語，請把它補充完整

農 產 品　　　　土 生 土 長

無 底 洞　　　　深 不 可 測

感 冒 藥　　　　有 傷 風 化

忘　　　　　　　死 心 塌 地

皇　　　　　　　白 玉 無 瑕

票　　　　　　　聞 風 而 逃

咄 咄　　　　　　脫 口 而 出

◆ 請把下面互為近義詞的成語補充完整

五 體 投 地　　　頂 禮 膜 拜

一 意 孤 行　　　獨 斷 專 行

咄 咄 逼 人　　　盛 氣 凌 人

耳 染 目 濡　　　耳 濡 目 染

防 患 未 然　　　未 雨 綢 繆

原 形 畢 露　　　嶄 露 頭 角

4

◆ 成語連用，請根據已給的成語填空，使意思連貫

只可意會	不可言喻
臭味相投	狼狽為奸
逢山開路	遇水搭橋
為虎作倀	助紂為虐
桃李不言	下自成蹊
浮光掠影	走馬看花

◆ 請根據下面的提示寫出正確的成語

犯法，在地上畫圈，最簡單的監獄 ⋯⋯⋯⋯⋯	畫地為牢
諸葛亮，船，箭 ⋯⋯⋯⋯⋯⋯⋯⋯⋯⋯⋯⋯	草船借箭
吃棗不嚼不吐核 ⋯⋯⋯⋯⋯⋯⋯⋯⋯⋯⋯⋯	囫圇吞棗
門口，捉麻雀，冷清 ⋯⋯⋯⋯⋯⋯⋯⋯⋯⋯	門可羅雀
鐵棒，針，李白 ⋯⋯⋯⋯⋯⋯⋯⋯⋯⋯⋯⋯	鐵杵磨針
盧生，小米粥，做夢 ⋯⋯⋯⋯⋯⋯⋯⋯⋯⋯	黃粱一夢

5

◆ 請根據下面的俗語補充成語

王子犯法，與庶民同罪	剛正不阿
翻手作雲覆手作雨	翻雲覆雨
年年防火，夜夜防賊	防患未然
芝麻開花節節高	扶搖直上
有力使力，無力使智	竭盡所能
雞窩飛出金鳳凰	天下奇聞

◆ 請將下面的成語補充完整

歷歷 在 目　　　　　歷歷 可 數

歷歷 如 繪　　　　　歷歷 可 見

碌碌 波 波　　　　　碌碌 無 能

碌碌 無 聞　　　　　碌碌 庸 才

赫赫 有 名　　　　　赫赫 炎 炎

花花 太 歲　　　　　花花 搭 搭

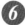

◆ 請將成語和與之相關的歷史人物連線

驚弓之鳥　　　　　　　　　　廉頗

圖窮匕見　　　　　　　　　　張良

負荊請罪　　　　　　　　　　苻堅

江郎才盡　　　　　　　　　　荊軻

孺子可教　　　　　　　　　　更贏

草木皆兵　　　　　　　　　　江淹

◆ 請根據下面這首詩補充成語

《山中》 王勃

長江悲已滯，萬里念將歸。

況屬高風晚，山山黃葉飛。

盛 況 空前　　　　　停 滯 不前

高 山 流水　　　　　萬 里 迢迢

乘 風 破浪　　　　　屬 辭 比事

長 江 天塹　　　　　葉 落 歸 根

展翅【高】【飛】　　　【悲】天憫人

墓木已拱　　　　　私心雜【念】

【晚】節【黃】花

7

◆ 請把下面意思相反的成語補充完整

【高】【朋】滿座　　　門可【羅】【雀】

多多【益】【善】　　　寧【缺】毋【濫】

【輕】描【淡】寫　　　濃墨【重】彩

【省】吃【儉】用　　　【鋪】【張】浪費

高【深】莫【測】　　　淺【顯】易【懂】

相敬【如】【賓】　　　【琴】【瑟】不調

◆ 趣味成語填空練習

最長的壽命　　　【萬】壽無【疆】

最繁忙的季節　　　多【事】之【秋】

最多的顏色　　　萬【紫】千【紅】

最重的頭髮　　　【千】【鈞】一髮

最高明的醫術　　　【起】死【回】生

最反常的氣候　　　晴天【霹】【靂】

8

◆ 成語選擇題

1.（B）成語「逢人說項」中的「項」指的是？

　　　A. 項羽　　　　B. 項斯　　　　C. 項莊

2.（A）古代「映雪讀書」的人是？

　　　A. 孫康　　　　B. 匡衡　　　　C. 車胤

3. (C) 成語「口蜜腹劍」來源於歷史上哪個人？

　　　A. 張昌宗　　　　B. 李密　　　　C. 李林甫

4. (C) 成語「唱籌量沙」中的「籌」是指？

　　　A. 一首歌名　　　B. 籌碼，數位　　C. 計畫

◆ 請圈出下面成語中的錯別字並寫出正確的

端泥可察 倪　　相儒以沫 濡　　梨花戴雨 帶

安圖索驥 按　　梁孟相儆 敬　　迷途知反 返

侍才傲物 恃　　饋不成軍 潰　　厲害得失 利

散兵猶勇 游　　氣焰器張 囂　　聲名顯郝 赫

9

◆ 以「日」字開頭的成語

日月 麗 天　　　　　日月 合 璧

日月 交 食　　　　　日月 如 梭

日月 入 懷　　　　　日居 月 諸

日升 月 恆　　　　　日往 月 來

日削 月 朘　　　　　日積 月 累

日新 月 異　　　　　日省 月 試

日復 一 日　　　　　日以 繼 夜

日不 移 晷

◆ 以「日」字結尾的成語

不 見 天 日　　　　　白 虹 貫 日

飽 食 終 日　　　　　浮 雲 蔽 日

光 天 化 日　　　　　永 無 寧 日

黃道吉日	風和麗日
夸父逐日	蜀犬吠日
青天白日	偷天換日
夜以繼日	有朝一日
后羿射日	

⑩

◆ 請在下面的空白處填上合適的成語，使句子通順

一、根本不需這麼做，你這是畫蛇添足，【多此一舉】。白白浪費了那麼多時間。

二、他大聲說：「就算是我做的又怎麼樣？跟你有什麼關係？輪得到你來【多管閒事】嗎？」

三、他說：「恭喜你們合作成功，簡直是【天衣無縫】，默契不減當年啊。」

四、他們兩個不相上下，【難分軒輊】，所以誰能獲勝真的不好說。

五、這件事我只告訴你了，你一定要【守口如瓶】，不要透漏給別人啊！

◆ 請根據下面的要求寫成語，每個至少寫三個

描寫風的：【風不鳴條、風暖日麗、風平浪靜】

描寫雨的：【狂風暴雨、雷雨交加、斜風細雨】

描寫雲的：【波涌雲亂、祥雲瑞彩、朝雲暮雨】

描寫雪的：【鋪霜湧雪、冰天雪地、流風迴雪】

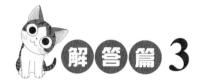

解答篇 3

1

◆ 請將下面帶有「六」字的成語補充完整

六出 **奇** **計**　　　六合 **拳** **譜**

六根 **清** **淨**　　　六馬 **仰** **秣**

六尺 **之** **孤**　　　六親 **不** **認**

六街 **三** **市**　　　六脈 **調** **和**

六道 **輪** **迴**　　　六月 **飛** **霜**

六 **韜** 三 **略**　　　六 **通** 四 **辟**

六 **家** 七 **宗**　　　六 **朝** 金 **粉**

六 **神** 無 **主**　　　六 **相** 圓 **融**

◆ 請在下面的括弧裡填上正確的動詞

飛 簷 **走** 壁　　　**走** 馬 **看** 花

環 肥 **燕** 瘦　　　**披** 荊 **帶** 棘

揚 眉 **吐** 氣　　　**打** 情 **罵** 俏

披 星 **戴** 月　　　**良** 朋 **益** 友

大 **明** 大 **擺**　　　**擠** 眉 **弄** 眼

浮 **想** 聯 翩　　　**笑** 傲 風 月

箭 步 如 **飛**　　　**絞** 盡 腦 汁

挖 空 心 思　　　**熬** 費 苦 心

2

◆ 請用相同字把下面的成語補充完整

阿貓阿狗	挨家挨戶
笨手笨腳	躡手躡腳
卜夜卜晝	畢恭畢敬
變驢變馬	非親非故
患得患失	有聲有色
畏頭畏尾	徹頭徹尾
胡裡胡塗	探頭探腦
賊頭賊腦	獨來獨往

◆ 請將歇後語和與其對應的成語連線

剛出水的荷花 ● ● 聞所未聞
家花子坐上金鑾殿 ● ● 無濟於事
寒冬臘月桃花開 ● ● 強人所難
打蛇打七寸 ● ● 一塵不染
拉肚子吃補藥 ● ● 一步登天
讓林黛玉耍大刀 ● ● 恰到好處

3

◆ 下列謎語的謎底都是成語，請將它補充完整

騾子	非驢非馬
板	殘茶剩飯
黯	有聲有色
擾	半推半就

泵　　　　　　　　　水 落 石 出
主　　　　　　　　　一 心 無 二
一　　　　　　　　　接 二 連 三

◆ 請將下面互為近義詞的成語補充完整

改 過 自 新　　　　　痛 改 前 非
改 邪 歸 正　　　　　棄 暗 投 明
得 過 且 過　　　　　苟 且 偷 生
固 步 自 封　　　　　默 首 成規
光 明 磊 落　　　　　光 明 正 大
言 過 其 實　　　　　過 甚 其 詞

◆ 請根據已給出的成語填空，使意思連貫

風調雨順，國 泰 民 安
千軍易得， 一 將 難 求
人之將死，其 言 也 善
水能載舟，亦能 覆 舟
不共戴天， 誓 不 兩 立
塞翁失馬，焉知 非 福

◆ 請根據下面的提示寫出正確的成語

神話傳說，盤古，天地分開 …………… 開 天 辟 地
文章，洛陽，漲價 …………………………… 洛 陽 紙 貴
扔磚頭換來珍玉 …………………………… 拋 磚 引 玉
只要盒子不要珠寶 …………………………… 買 櫝 還 珠
王獻之，王徽之，摔琴 ………………… 人 琴 俱 逝
水滴，石頭，真相 …………………………… 水 落 石 出

5

◆ 請根據下面的俗語補充成語

公生明，偏生暗 公 正 無 私

成功之下，不可久處 功 成 身 退

不知他葫蘆裡賣的什麼藥 故 弄 玄 虛

馬怕騎，人怕逼 官 逼 民 反

官向官，民向民，和尚向著出家人 官 官 相 護

有一句說一句 直 言 不 諱

◆ 請將下面的成語補充完整

落落 穆 穆 　　　　落落 寡 歡

含 情 脈 脈 　　　　溶 溶 脈 脈

喃喃 自 語 　　　　喃喃 篤 篤

默默 無 聲 　　　　默默 不 語

竊竊 私 語 　　　　竊竊 細 語

僕僕 風 塵 　　　　甜甜 蜜 蜜

6

◆ 請將成語和與之相關的歷史人物連線

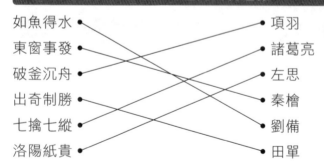

如魚得水	項羽
東窗事發	諸葛亮
破釜沉舟	左思
出奇制勝	秦檜
七擒七縱	劉備
洛陽紙貴	田單

◆ **請根據下面這首詩補充成語**

《山中送別》　唐·王維

山中相送罷，日暮掩柴扉。春草明年綠，王孫歸不歸？

道遠**日****暮**　　　　公子**王****孫**

綠**草**如茵　　　　欲**罷****不**能

水來土**掩**　　　　**山****明**水秀

壺**中**日月　　　　剛柔**相**濟

乾**柴**烈火　　　　實至名**歸**

寒木**春**華　　　　倚**扉**而望

◆ **請把下面意思相反的成語補充完整**

貌**合**神**離**　　　　情**投**意**合**

百**年**大計　　　　**權****宜**之計

萬籟**俱****寂**　　　　人聲**鼎****沸**

粗茶淡飯　　　　山**珍**海**味**

司**空**見慣　　　　少**見**多**怪**

虛情**假**意　　　　**一**心**一**意

◆ **趣味成語填空練習**

最好的司機　　　　**駕**輕就**熟**

最成功的地方　　　**不****敗**之地

最大的謊言　　　　**彌****天**大謊

最堅固的建築　　　**銅**牆**鐵**壁

最難做的飯　　　　**無****米**之炊

最鋒利的刀劍　　　削鐵**如****泥**

8

◆ 成語選擇題

1.（A）成語「甘棠遺愛」中的「甘棠」指的是？

　　　A.一種樹木名　　B.一個人名　　　C.一個地方名

2.（C）成語「高屋建瓴」中的「瓴」指的是？

　　　A.房檐　　　　　B.瓦片　　　　　C.瓶子

3.（A）成語「蟾宮折桂」的「蟾宮」指的是？

　　　A.月亮　　　　　B.皇宮　　　　　C.旅遊勝地

◆ 請選出下面成語中的錯別字並寫出正確的

進退幛谷 **維**　　英姿楓爽 **颯**　　霈天之美 **配**

危如磊卵 **累**　　市井之徙 **徒**　　不虧玉淵 **窺**

陋洞百出 **漏**　　怡神養氣 **頤**　　別俱一格 **具**

粉默登場 **墨**　　爾盧我詐 **虞**　　寬泓大量 **宏**

9

◆ 以「雲」字開頭的成語

雲天 **高** 誼　　　　　雲車 **風** 馬

雲情 **雨** 意　　　　　雲麾 **勛** 章

雲程 **發** 韌　　　　　雲出 **無** 心

雲收 **雨** 散　　　　　雲淡 **風** 輕

雲翻 **雨** 覆　　　　　雲山 **霧** 罩

雲譎 **波** 詭　　　　　雲開 **見** 日

雲興 **霞** 蔚　　　　　雲散 **風** 流

雲煙 **過** 眼　　　　　雲龍 **風** 虎

◆ 以「雲」字結尾的成語

摩肩如雲	冠蓋如雲
好手如雲	撥雨撩雲
步月登雲	叱吒風雲
春樹暮雲	高唱入雲
斷雨殘雲	富貴浮雲
壯志凌雲	過眼煙雲
暮雨朝雲	鏤月裁雲
平步青雲	流水行雲

10

◆ 請將下面的空白處填上合適的成語，使句子通順

一、他感慨地說：我要是有【偷天換日】的本領該多好，這一輩子就不用為錢發愁了。」

二、做人應該要大方一點，什麼事不要小肚雞腸，【錙銖必較】。

三、這本來就在我意料之中啊，所以他會這麼做，對我來說【無傷大雅】。

四、本來好好的一對朋友，如今怎麼就【反目成仇】，互相詆毀起來了？

五、哥哥笑著說：我算是【百龍之智】，怎麼也猜不出這個謎底到底是什麼。」

◆ **請根據要求寫成語，每個至少寫三個**

描寫場面冷清的：【曲終人散、寥寥無幾、杳
無人煙、冷冷清清、門可
羅雀】

描寫熱鬧景象的：【車水馬龍、人聲鼎沸、客
如雲來、張燈結彩、鑼鼓
喧天】

形容時間過得慢：【度日如年、一日三秋、以
日為年、日長似歲、時光
冉冉】

形容時間過得快：【光陰似箭、日月如梭、瞬
息之間、白駒過隙、時火
光明】

解答篇 4

1

◆ **請將下面帶「七」字的成語補充完整**

七情六慾　　　　　七竅生煙

七星瓢蟲　　　　　七孔流血

七零八散　　　　　七病八痛

七拼八湊　　　　　七返八還

七跌八撞　　　　　七通八達

七拉八扯　　　　　七青八黃

◆ 請在括弧裡填寫上歷史上出現的朝代國家的名稱

朝 梁 暮 陳　　　　　　圍 魏 救 趙

秦 晉 之 好　　　　　　光 明 磊 落

周 而 復 始　　　　　　完 璧 歸 趙

宋 畫 吳 冶　　　　　　馮 唐 易 老

山 明 水 秀　　　　　　楚 河 漢 界

樂 不 思 蜀　　　　　　四 面 楚 歌

舉 案 齊 眉　　　　　　明 珠 暗 投

平 隴 望 蜀　　　　　　唐 突 西 施

2

◆ 請將下面的疊字成語補充完整

人 言 籍 籍　　　　　　殺 氣 騰 騰

神 采 奕 奕　　　　　　生 機 勃 勃

逃 之 夭 夭　　　　　　劍 戟 森 森

空 腹 便 便　　　　　　茫 茫 苦 海

來 勢 洶 洶　　　　　　淚 眼 汪 汪

兩 手 空 空　　　　　　書 聲 朗 朗

◆ 請將歇後語和它所對應的成語連線

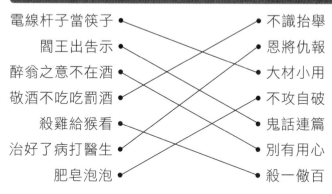

電線杆子當筷子　　　　　　不識抬舉

閻王出告示　　　　　　恩將仇報

醉翁之意不在酒　　　　　　大材小用

敬酒不吃吃罰酒　　　　　　不攻自破

殺雞給猴看　　　　　　鬼話連篇

治好了病打醫生　　　　　　別有用心

肥皂泡泡　　　　　　殺一儆百

3

◆ 下列謎語的謎底都是成語，請將它補充完整

七仙女嫁出去一個	六神 **無** **主**
扁擔作字兩頭看	始 終 如 **一**
一共五句話	**三** 言 **兩** 語
枕頭	置 之 **腦** **後**
牽牛説七夕	花 言 **巧** 語
盲人摸象	不 識 **大** **體**
一塊變九塊	四 **分** 五 **裂**

◆ 請將下面互為近義詞的成語補充完整

厚 顏 **無** **恥**	**恬** 不 知 **恥**
望 **梅** 止 渴	畫 餅 **充** **飢**
荒 誕 **不** **經**	荒 謬 **絕** **倫**
揮 金 **如** **土**	**一** **擲** 千 金
回 **味** 無 窮	耐 人 **尋** **味**
見 **利** 忘 **義**	**利** 令 智 **昏**

4

◆ 成語連用，請根據給的成語填空，使意思連貫

赴 湯 蹈 火	在 **所** 不 **辭**
臨 危 不 懼	視 **險** 如 **夷**
一 言 既 出	**駟** **馬** **難** **追**
青 梅 竹 馬	兩 小 **無** **猜**
生 龍 活 虎	**朝** **氣** 蓬 勃
人 無 遠 慮	必 **有** **近** **憂**

◆ 請根據下面的提示寫出正確的成語

劉禪，快樂，不想家 樂 不 思 蜀

莊子，蝴蝶，做夢 莊 周 夢 蝶

雞叫，舞劍，祖狄 聞 雞 起 舞

班超，扔了毛筆，當兵 投 筆 從 戎

偽君子，偷竊，房梁 梁 上 君 子

弓箭，兩隻雕，都射中了 一 箭 雙 鵰

5

◆ 請根據下面的俗語補充成語

做事要在理，煮飯要有米　　　合 情 合 理

伸手不打笑臉人　　　　　　　和 顏 悅 色

少壯不努力，老大徒傷悲　　　後悔 莫 及

有福同享，有難同當　　　　　患 難 與 共

屋漏偏逢連夜雨　　　　　　　禍 不 單 行

哪個貓兒不偷腥　　　　　　　積 習 難 改

◆ 請將下面的成語補充完整

拳拳 服 膺　　　　　　洶 洶 拳 拳

遙遙 相 對　　　　　　遙遙 無 期

生生 化 化　　　　　　生生 世 世

生生 不 息　　　　　　生生 不 已

娓娓 不 倦　　　　　　娓娓 道 來

娓娓 動 聽　　　　　　娓娓 而 談

6

◆ 請將下面的成語和與之相關的歷史人物連線

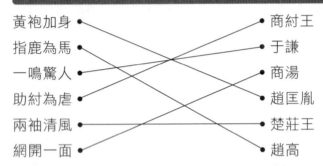

黃袍加身　　　　　　　　　　商紂王
指鹿為馬　　　　　　　　　　于謙
一鳴驚人　　　　　　　　　　商湯
助紂為虐　　　　　　　　　　趙匡胤
兩袖清風　　　　　　　　　　楚莊王
網開一面　　　　　　　　　　趙高

◆ 請根據下面這首詩補充成語

《鳥鳴澗》　　　唐・王維

人閒桂花落，夜靜春山空。

月出驚山鳥，時鳴春澗中。

落 花 流 水　　　　　人 去 樓 空
夜 深 人 靜　　　　　驚 弓 之 鳥
月 中 折 桂　　　　　春 山 如 笑
出 谷 遷 喬　　　　　切 中 時 弊

7

◆ 請把下面意思相反的成語補充完整

奉若 神 明　　　　　　視如 草 芥
困 獸 猶鬥　　　　　　坐 以 待斃
破 綻 百出　　　　　　滴 水 不漏
安如磐 石　　　　　　危 如累卵
非同 小 可　　　　　　視如 土 芥

◆ 趣味成語填空練習

最長的議論文	長 **篇** 大 **論**
最困難的生意	**永** **續** 經營
最差的證據	不 **足** 為 **憑**
最有效率的勞動	一 **勞** 永 **逸**
最貴的時光	**一** **刻** 千金
最笨的嫌疑犯	自投 **羅** **網**

8

◆ 成語選擇題

1.（B）成語「擲果潘郎」中「潘郎」指的是？
　　　A. 潘仁美　　　　B. 潘安　　　　　C. 潘崇

2.（B）成語「晚食當肉」中的「晚食」是什麼意思？
　　　A. 晚飯　　　　　B. 餓了才吃　　　C. 晚上吃飯

3.（A）成語「待價而沽」中的「沽」意思是？
　　　A. 賣　　　　　　B. 買　　　　　　C. 計算

4.（B）成語「人琴俱亡」中的「人」指的是？
　　　A. 王羲之　　　　B. 王徽之　　　　C. 王獻之

◆ 請圈出下面成語中的錯別字並寫出正確的

曆精圖治 **厲**	盲刺在背 **芒**	光前欲後 **裕**
越祖代庖 **俎**	前樸後繼 **仆**	閒情毅致 **逸**
俾膝奴顏 **婢**	工曆悉敵 **力**	水汝交融 **乳**
唇槍舌戰 **脣**	極思廣益 **集**	故計重演 **伎**

9

◆ 以「山」字開頭的成語

山崩地裂	山河襟帶
山南海北	山長水遠
山公啟事	山光水色
山盟海誓	山明水秀
山地山胞	山明水秀
山頹木壞	山南海北

◆ 以「山」字結尾的成語

不識泰山	掌上河山
火海刀山	愚公移山
玉海金山	錦繡江山
逼上梁山	調虎離山
縱虎歸山	恩重如山
日落西山	萬水千山
雲雨巫山	綠水青山
名落孫山	眉蹙孫山

10

◆ 請在下面的空白處填上合適的成語，使句子通順

一、他安慰著妻子：別擔心，船到橋頭自然直，【天無絕人之路】，我們會沒事的。

二、他氣憤地說：還說什麼拾金不昧呢，你都把撿來的東西【占為己有】，還好意思去教育別人？

三、王熙鳳最終還是聰明反被聰明誤，【機關用盡】，反把自
　　己給算進去了。

四、他的房間很整潔，東西擺放的【井然有序】，一看就是個
　　愛乾淨的人。

五、你這是撿起芝麻丟西瓜，【貪小失大】，得不償失。

◆ 請根據要求寫成語，每個至少寫三個

形容高興的：【眉花眼笑、撫掌大笑、歡喜天
　　　　　　　地、歡欣鼓舞、聲眉笑眼】

形容悲傷的：【淚下如雨、悲不自勝、剖肝泣
　　　　　　　血、泣不成聲、涕泗橫流】

描寫景色的：【鳥語花香、春暖花開、火樹銀
　　　　　　　花、桃紅綠葉、月夕花朝】

描寫時間的：【瞬息之間、日月如流、稍縱即
　　　　　　　逝、日久年深、一年半載】

永續圖書
線上購物網

www.foreverbooks.com.tw

姓名					性別	□男 　□女
生日	年　　　　月　　　　　日				年齡	

住宅 地址	郵遞區號□□□

行動電話		E-mail	

學歷

□國小　　　□國中　　　□高中、高職　　　□專科、大學以上　　　□其他＿＿＿＿

職業

□學生　　□軍　　□軍　　□教　　□工　　□商　　□金融業
□資訊業　□服務業　□傳播業　□出版業　□自由業　□其他＿＿＿＿＿

謝謝您購買　妙語如珠：趣味成語接龍進化版　　　　　與我們一起分享讀完本書後的心得。務必留下您的基本資料及電子信箱，使用我們準備的免郵回函寄回，我們每月將抽出一百名回函讀者，寄出精美禮物以及享有生日當月購書優惠！想知道更多更即時的消息，歡迎加入"永續圖書粉絲團"

您也可以使用以下傳真電話或是掃描圖檔寄回本公司電子信箱，謝謝！

傳真電話：（02）8647-3660　電子信箱：yungjiuh@ms45.hinet.net

●請針對下列各項目為本書打分數，由高至低 5~1 分。

　　　　　　5 4 3 2 1　　　　　　　　　　 5 4 3 2 1
1 內容題材　□□□□□　　2.編排設計　□□□□□
3.封面設計　□□□□□　　4.文字品質　□□□□□
5.圖片品質　□□□□□　　6.裝訂印刷　□□□□□

●您購買此書的地點及店名 ＿＿＿＿＿＿＿＿＿＿＿＿＿＿＿＿＿＿＿＿＿

●您為何會購買本書？
□被文案吸引　　□喜歡封面設計　　□親友推薦　　□喜歡作者
□網站介紹　　　□其他 ＿＿＿＿＿＿＿＿＿＿＿＿＿＿＿＿＿＿＿＿＿

●您認為什麼因素會影響您購買書籍的慾望？
□價格，並且合理定價是　　　　　　　　□內容文字有足夠吸引力
□作者的知名度　　□是否為暢銷書籍　　□封面設計、插、漫畫

●請寫下您對編輯部的期望及建議：